Georg Trakl

LEBEN IN BILDERN

Herausgegeben von
Dieter Stolz

Georg Trakl

Gunnar Decker

DEUTSCHER KUNSTVERLAG

»Als ich Trakls Erscheinung zum ersten Mal wahrnahm, im photographischen Abbild, Erinnerungspose, den walzigen Körper leicht vorgeneigt, eine Strickmütze schief über dem rechten Ohr, und verbindliches Lächeln neben seinen Begleitern, erschrak ich auf eine unglaubliche Weise: Nicht zuerst, daß es *diese* Gestalt war, sondern überhaupt eine, überhaupt eine Leibhaftigkeit. – Dann auch, daß es diese war. – Du sollst dir kein Bild machen; ich hatte keines, nur seine Gedichte und die blieben im Wechsel fast zweier Jahrzehnte Offenbarungen einer Feuergottheit: niederfahrende Flamme in Finsternissen; lodernder Dornbusch; Föhn und Fackel; düsterer Glanz aus Höllentiefen; mitunter die Milde von Abendröten, und noch unter den Krusten des Verdrängens die weiterschwelende Glut einer Lava, die unvermutet in Bruchstellen droht. Ich brauchte kein Bild, und ich wehrte es, da es mir aufgedrängt wurde, wie übrigens auch biographische Einzelheiten, so lange ab, bis ich schmerzhaft zu begreifen begann, daß ein Dichter auch ein Mensch ist, und nicht nur ein Mund.«

Franz Fühmann: *Vor Feuerschlünden.*
Erfahrung mit Georg Trakls Gedicht

Inhalt

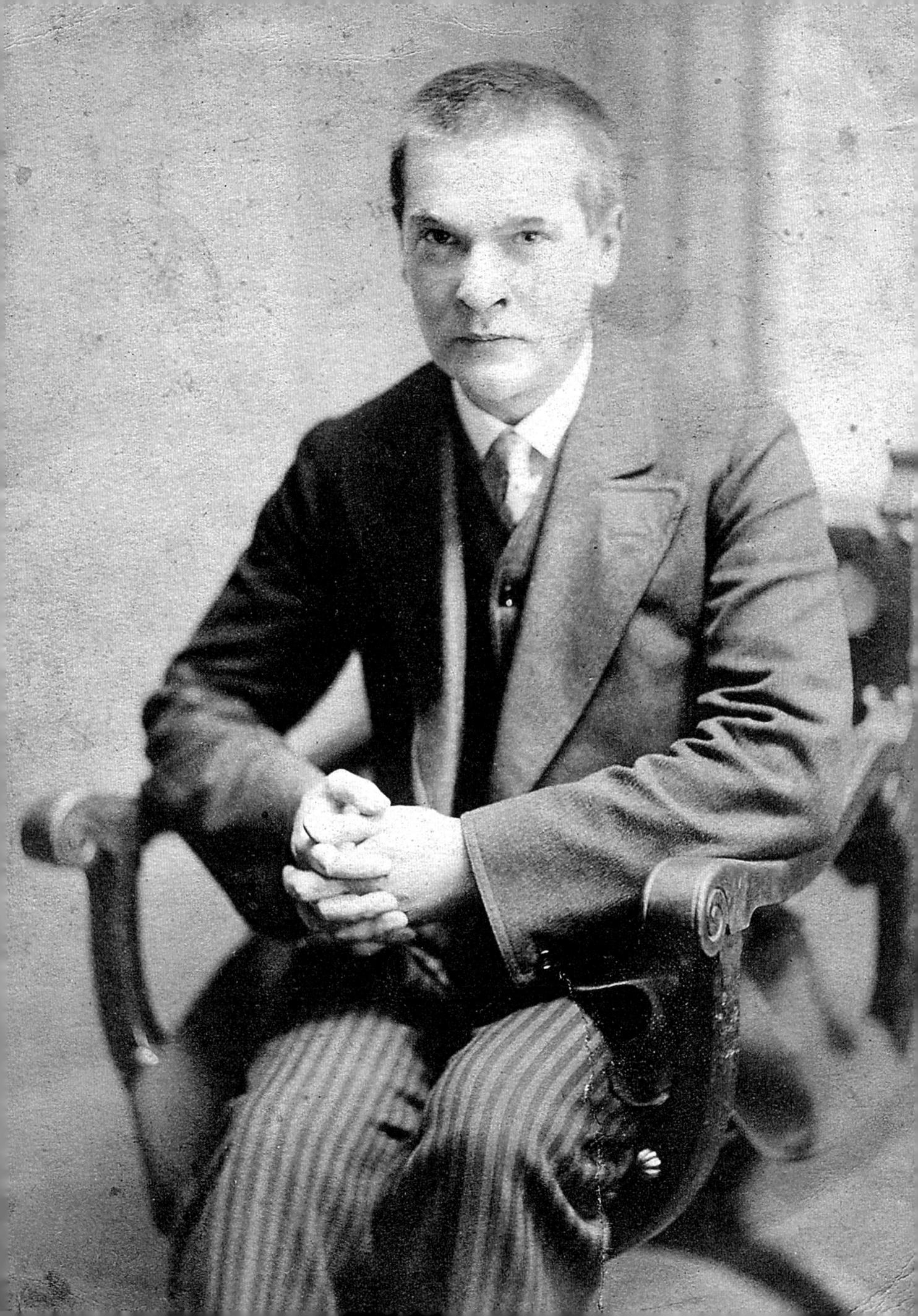

Venedig ist innen

Im Jahr vor seinem Ende, da ist er sechsundzwanzig, bricht er auf zur ersten und einzigen großen Reise seines Lebens. Sie soll ihm, dem potentiellen Selbstmörder, Lust aufs Weiterleben machen. Ausgerechnet nach Venedig, in die Stadt des Todes!

Doch so ganz als harmlosen Badegast auf dem Lido di Venezia mag er sich dann doch nicht sehen, jedenfalls nicht ohne jene Ironie, mit der er die Oberfläche des Lebens ohnehin betrachtet: all die hygienischen und kulturellen Anstrengungen des Bürgers, die vielen Harmlosigkeiten, mit denen dieser sich krampfhaft gesund zu erhalten versucht, während um ihn herum ein Zeitalter in Krankheit und Tod versinkt. Adolf Loos, einer der neuen modern-funktionalen Architekten des 20. Jahrhunderts, der sich mit seiner Freundin »Bessie« (der Revuetänzerin Elisabeth Bruce) auf den Weg nach Venedig macht, hat ihn eingeladen, sie zu begleiten. Und so notiert Georg Trakl am 15. August 1913: »Am Samstag falle ich nach Venedig hinunter. Immer weiter – zu den Sternen«. Das klingt nicht nach Wellness für die Seele, nicht nach Zerstreuungsprogramm überanstrengter Apokalyptiker. Nein, Georg Trakl hat eine »unerklärliche Angst« vor diesem Ort. Und sie resultiert wohl nicht allein aus seiner Berührungsscheu, die es ihm etwa unmöglich macht, in einem Bahnabteil mit fremden Menschen zu sitzen – er steht immer, so lang die Fahrt auch dauern mag, draußen auf dem Gang –, nicht allein aus Abneigung gegen alle Konvention und Konversation, die ganze fröhliche Gesellschaft, die es sich gut gehen lassen will. Solche Masken muss er Adolf Loos gegenüber nicht tragen.

Die Angst resultiert also weniger aus der Reise nach Venedig, sondern aus dem Odem der Stadt selbst, ihrem Sog des Absterbens. Und auch das Meer ist dem Salzburger von einer ihn faszinierenden Fremdheit, die ihn tief beunruhigt. Letztlich wird es sein Freund Ludwig von

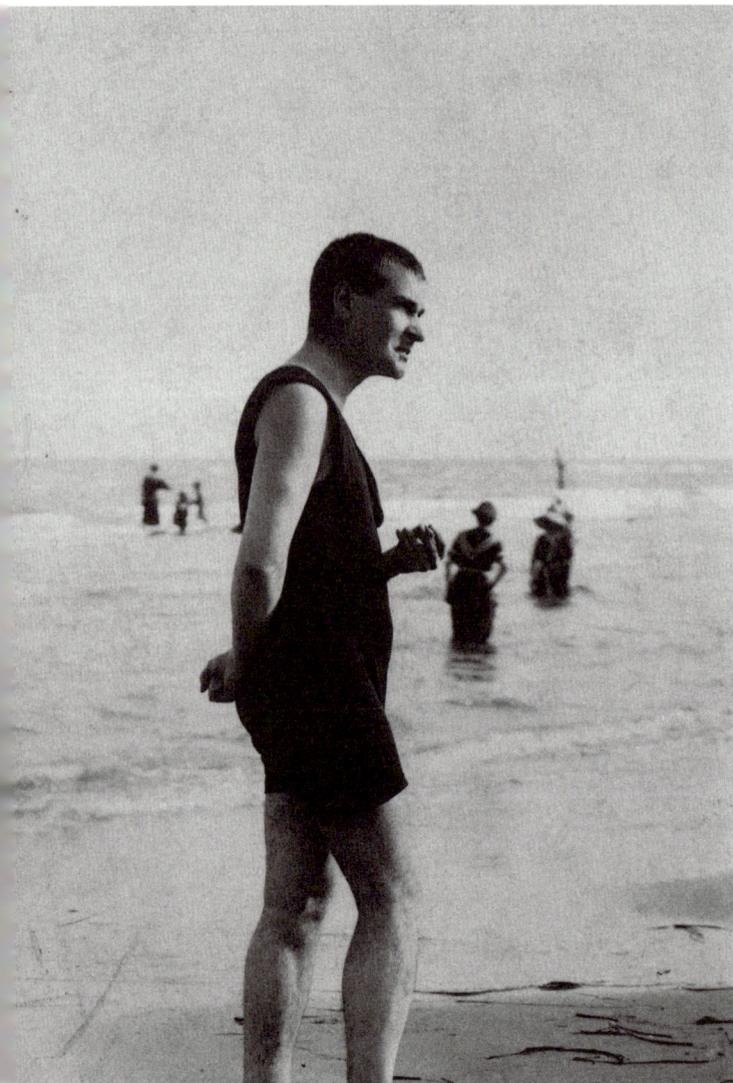

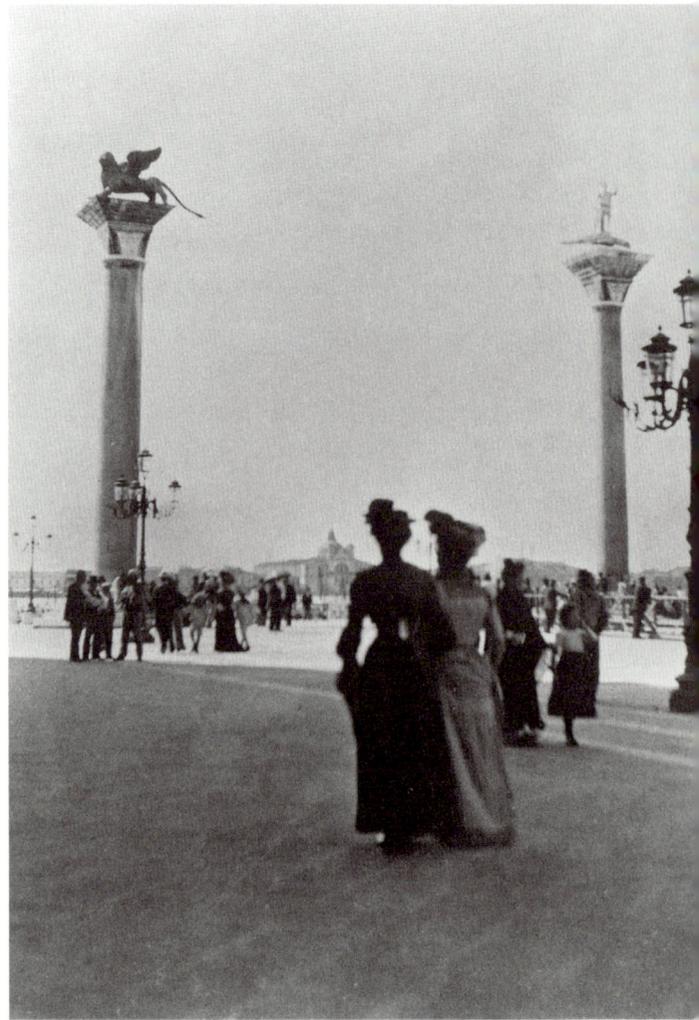

Spaziergänger auf dem Markusplatz in
Venedig. Foto von 1902.

Georg Trakl auf dem Lido von Venedig,
Sommer 1913.

Ficker (Herausgeber der Zeitschrift *Der Brenner*, in der Trakl veröffentlicht) gewesen sein, der ihn zu dieser Reise überredet hat – und gewiss auch die Kosten trug. Von Ficker und seine Frau reisen ebenfalls auf den Lido. Auch der von Trakl so bewunderte Karl Kraus kommt mit.

Es gibt ein Alibi für diese gemeinsame Fahrt, die Züge von Urlaub besitzt: der Plan einer Anthologie, über die man jedoch bald untereinander in Streit gerät. Wohlweislich hat man sich in verschiedenen Hotels eingemietet. Denn es ist für Trakl ohnehin schon zu viel der Nähe zu anderen Menschen, zu viel Kollektivleib um ihn herum, wo er doch an dem eigenen schon schwer genug zu tragen hat. Und so sehen wir ihn auf einem Foto als Schwimmer im Trikot auf dem Lido. Ein leidlich trainierter Athlet, so sollte man angesichts seiner kräftigen Statur denken. Aber Trakls Training besteht nur aus Weintrinken, Drogenessen und Bordellbesuchen. Das muss reichen für sein untergangssüchtiges Werk. Er schaut nicht zu dem bis zum Horizont reichenden Wasser, das seichten Badespaß ebenso wie unberechenbare Tiefe verheißt, auch nicht zur Kamera, die hier anscheinend Urlauber professionell in Serie fotografiert. Doch wohin?

Wir erinnern uns, »nach Venedig hinunter« wollte er fallen, »zu den Sternen« – genau dorthin schaut er nun, nach Venedig, zu den Sternen. Trakl, der unscheinbare Badegast, ist ein Ekstatiker der Abwärtsbewegung, ein Bewohner von paradoxen Zuständen, die ihn befreien und gefangen setzen zugleich. Hinter der schmalen Landzunge beginnt jene milchige Untiefe der Lagune, die mal so neblig wie grünes Gift schimmert, mal mit klarem Gebirgsblau lockt. Alles eine Frage der Windrichtung, der Luftfeuchtigkeit, wie Trakl wohl weiß. Aber wer in diese Stadt gefallen ist, die Sterne vor Augen, sieht mehr. Sein Gedicht »In Venedig« ist dann auch die Klage eines »Einsamen«, die hier dennoch auffällig wenig von Venedig in sich trägt – so wie es auch aus Venedig keine Mitteilungen von ihm an andere gibt; es ist ein Ort, den er nicht kennt und auch nicht kennen zu lernen wünscht. Ihm genügt die Chiffre Venedig als ein Zustand von Verfall und Untergang, ein bloßes Gehäuse dessen, was er hierher an dunklen Gedanken mit sich brachte: »Reglos nachtet das Meer. / Stern und schwärzliche Fahrt / Entschwand am Kanal.« (»In Venedig«)

Ob Trakl gerade dort etwas von der langen Dauer des Verfalls gespürt hat? Hier übereilt man sich nicht. Die alte Lagunenstadt lässt sich Zeit mit dem Sterben, kultiviert das langsame Versinken, mit dem

Effekt, dass man es hier, wie in einer Zeitblase gefangen, verstanden hat, die Revolution der Infrastruktur zu versäumen. Man fährt mit der Gondel, die Touristen gieren nach den eleganten und wendigen Todesbarken. Oder man nimmt, prosaischer gestimmt, den gemächlichen Vaporetto. Nicht nur das Auto ist hier nie angekommen, auch spätmodern-alternative Fortbewegungsarten wie das Fahrradfahren haben keine Chance. All das ist fremder Diskurs an diesem so seltsam in Licht und Wasserdampf verschwimmenden Ort – bis heute. Das Paradox: Venedig, dem Untergang geweiht so lange schon, ist eine Überlebenskünstlerin par excellence.

Hat sich Georg Trakl denn auf diese pragmatische Sicht mitten im großen Todesmythos einlassen wollen? Wenn, dann wohl nur zum Schein, jedenfalls ist und bleibt Venedig für ihn Teil jener Außenwelt, die auf direkte Weise niemals Eingang in sein Werk finden wird. Zumal: Trakl wohnt auf dem Lido. Er gehört kurzzeitig zur gehobenen Gesellschaft von Badeurlaubern, die höchstens mal kurz auf Expedition hinüber in die ungesunde Stadt gehen, deren Schmutz abstößt und die überfüllt mit überaus armseligen Gestalten ist, die in kein romantisches Venedig-Klischee passen. Diese Stadt stinkt wie London im siebzehnten Jahrhundert! Von seinen Gängen durch Venedig gibt es keine Notizen. Gut möglich, dass er sich in den zwölf Tagen seines Aufenthalts mit der Silhouette der Stadt, wie sie sich vom Lido aus zeigt, begnügt hat.

All die Venedig-Reisenden vor dem Ersten Weltkrieg, von denen die vornehmsten natürlich im Grand Hotel Des Bains logieren, kokettieren mit der Nähe zu Venedig, ohne sich der ihnen gefährlich vorkommenden Stadt ausliefern zu wollen. Auch Thomas Manns *Der Tod in Venedig* von 1912 ist ein Lido-Buch, das mit der Distanz spielt. Der Außenseiter Gustav von Aschenbach, ein Künstler in der Krise, verliebt sich im luxuriösen Badehotel in den polnischen Knaben Tadzio – und auf dem Lido, im Liegestuhl aufs Meer hinaus blickend, ist es nicht die erfüllte Liebe, sondern der Tod, der ihn trifft. Solcherart kommodem Abstand zum Moloch Venedig aber kann Trakl dichterisch kaum etwas abgewinnen. Die Perspektive der Museumsbesucher, die nur die Kulissen einstiger Größe besichtigen, widerspricht der eigenen poetischen Sendung, die aus Sucht und Schmerz, aus Rausch und Vernichtung gemacht ist. Und doch vermeidet er Venedig selbst dort, wo es Intensität des Sehens verspricht, nimmt es – wie alles, was ihm im Leben zustößt – nur als Transitstation »zu den Sternen«.

Sein Getriebensein ist übergroß. Darum spricht allein der ungefähre Dunst des hier so perfekt zelebrierten Todes zu ihm. Muss er dazu denn überhaupt anwesend sein in dieser Stadt der Baedeker-Reisenden? Das, was er hier, nach Venedig hinunter gefallen, den Sternen zu notiert, trägt er ebenso in Wien oder Salzburg mit sich. Sein Venedig ist innen: »Schwärzlicher Fliegenschwarm / Verdunkelt den steinernen Raum / Und es starrt von der Qual / Des goldenen Tags das Haupt / Des Heimatlosen.« (»In Venedig«)

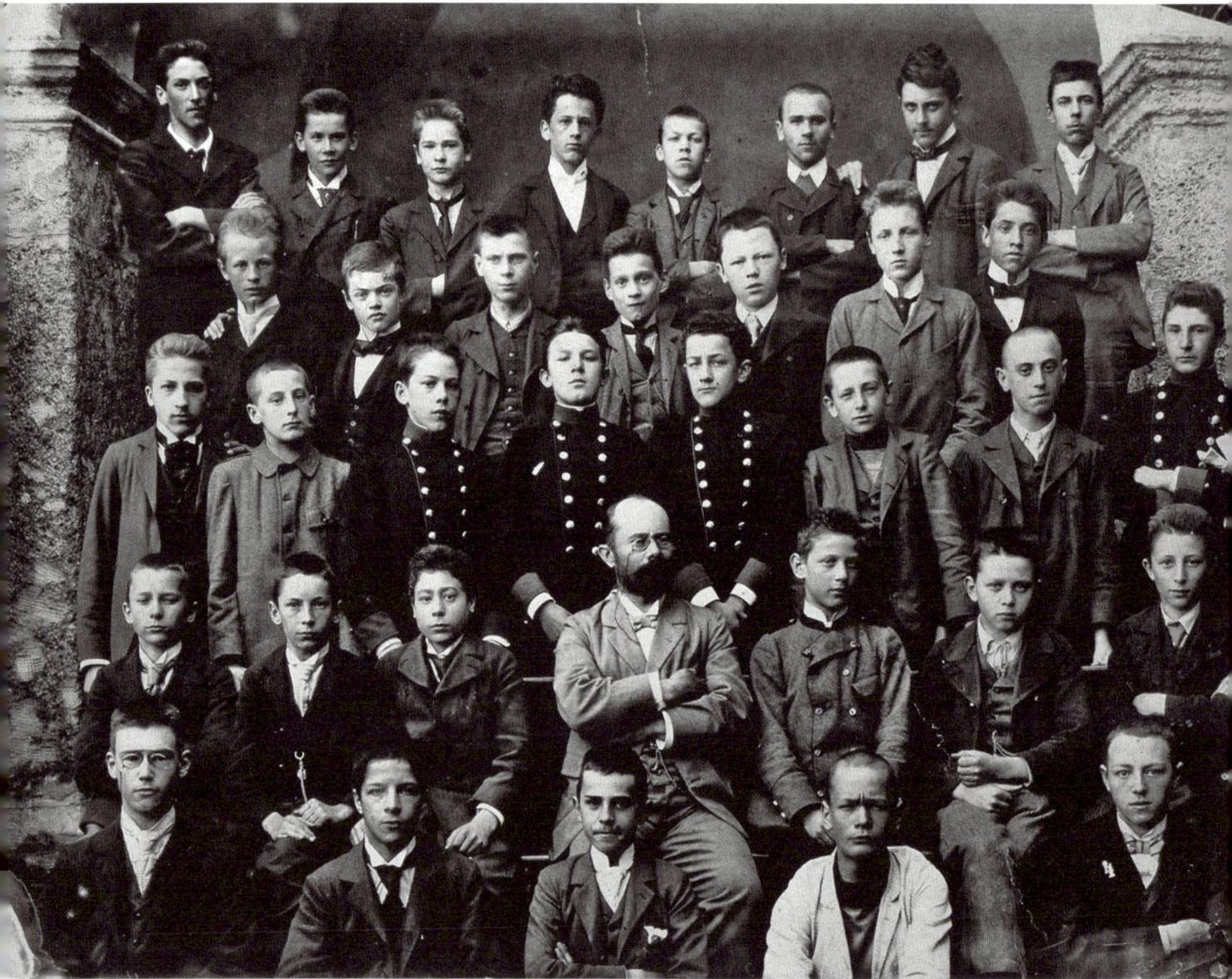

Georg Trakl besuchte ab 1897 das Staats-
gymnasium in Salzburg. Klassenfoto aus
dem Jahr 1901 mit Prof. Klose. Trakl in der
letzten Reihe, dritter von links.

Die Innenseite
des Schreckens

Trakls Leben verlief ereignislos, freudlos, erfolglos zwischen Salzburg, Wien und Innsbruck. Es war nicht lebbar.« So lautet der frappierend direkte Befund von Stephan Hermlin, als er 1975 für Reclam Leipzig das Nachwort einer von Franz Fühmann vorgenommenen Trakl-Auswahl schreibt. Als ob das noch nicht genug an Aussichtslosigkeiten versammeln würde, fügt er hinzu: »Und man kennt die einzige, die verbotene Liebe zu seiner Schwester Grete, weil sie in den Gedichten steht.«

Wir aber wissen wenig von diesem Leben. Die Familie hat gründliche Arbeit geleistet bei der Säuberung des Nachlasses. Was anstößig schien, wurde aus der Korrespondenz gelöscht – und anstößig war in diesem Leben, an den kleinbürgerlichen Maßstäben der Geschwister gemessen, eigentlich alles, vor allem das Verhältnis zur Schwester Grete. Frank Schirrmacher hat die Crux allen Redens über das Biographische bei Trakl so formuliert: »Zwar ist sein Leben ausführlich dokumentiert, aber nicht nur die Kargheit der Selbstzeugnisse, sondern auch die Struktur seiner Gedichte unterlaufen alle Versuche, die Mechanismen der Selbsttäuschung und Selbstinszenierung zu analysieren.« So fließen hier Leben und Dichtung ineinander. Etwas Drittes steht vor uns: »Er hat an seine Mythen wie an Wirkliches geglaubt.« Das Wachstum des Dichters Trakl scheint mit der Selbstzerstörung des Menschen auf unheilvolle Weise verknüpft. Dieses Leben kannte nur das Unmaß: zuviel Lebensgier und zuviel Lebensscheu. Drogen, Alkohol, Inzest, Gewaltphantasien, Klaustrophobien steigerten das Gefühl, ein ungeliebter Außenseiter zu sein, ins Paranoide. Die Isolation wuchs und mit ihr die Selbstzerstörungsphantasien.

Die physische Präsenz dieses sich ins Ätherische – ins Engelhafte – hineinschreibenden Autors frappiert. Im gewaltsamen Zerbrechen seines Körpers tritt jene Perspektive hervor, die dem Zentralmotiv

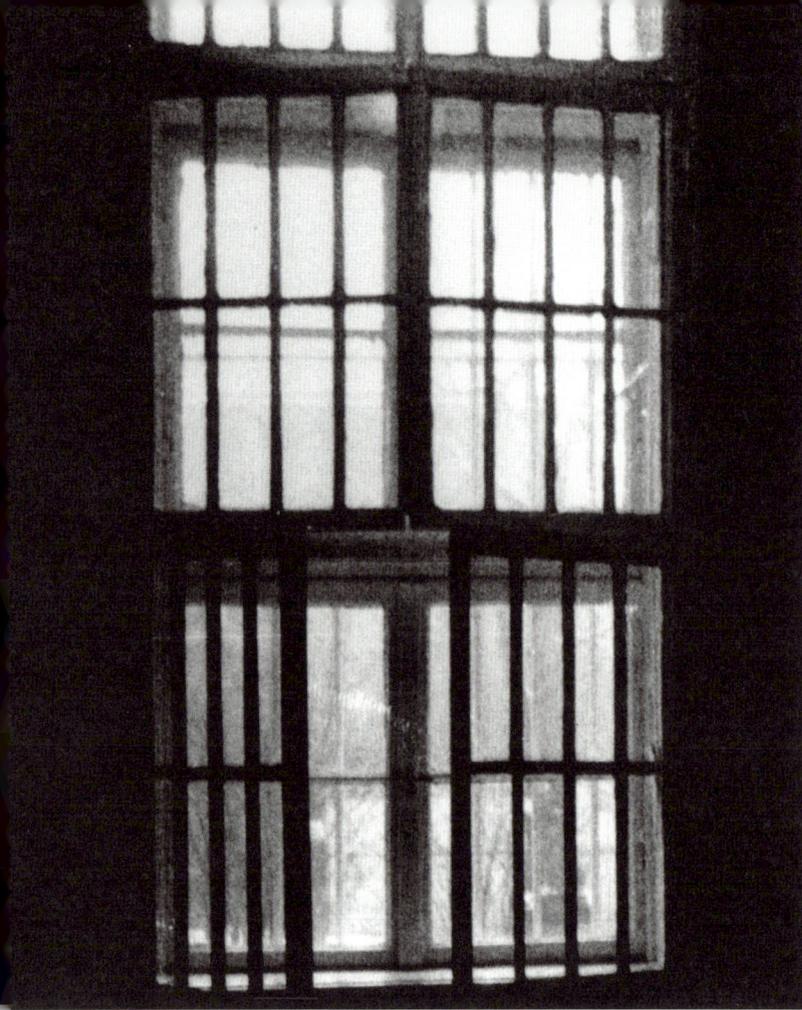

Blick aus Trakls Zelle in der Psychiatri-
schen Abteilung des Garnisonsspitals
Krakau.

Das Garnisonsspital Nr. 15 in Krakau,
heute Wojskowy Szpital in der ul.
Wrocławska 1–3.

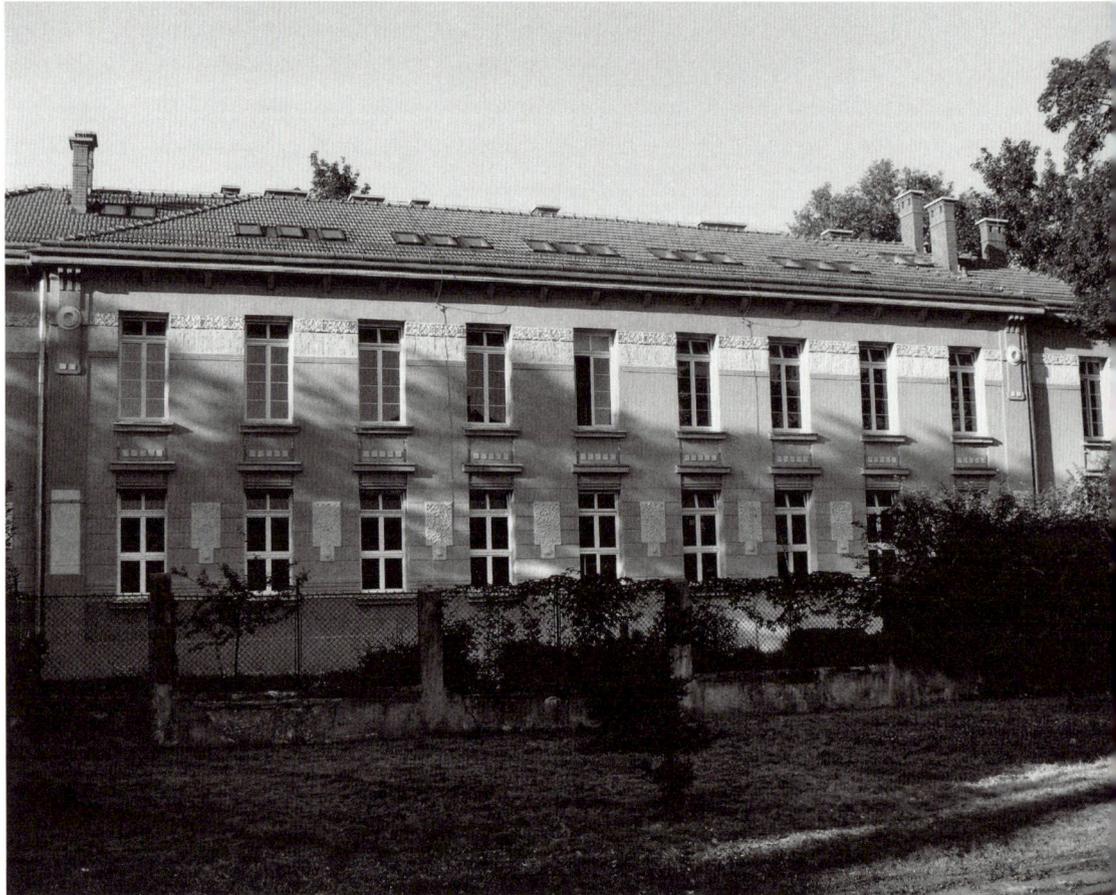

seines Schreibens – dem Untergang – doch wieder etwas vom Leuchten der Aurora gibt, wenn auch nur fern am Horizont, unverfügbar jedem instrumentalisierenden Zugriff. Es oszilliert in Trakls Leben ebenso wie in seinem Werk. Die ständigen Beleuchtungswechsel nachzuvollziehen, wäre folglich ein erster Schritt zu einem Verstehen, das die Quellen, aus denen Trakls Dichtung schöpft, nicht mit Fremdmaterial verstopft, sondern sie aus sich selbst heraus zum Fließen bringt.

Als Georg Trakl im Herbst 1914 im Garnisonsspital von Krakau – er ist siebenundzwanzig Jahre alt – mit einer Überdosis Kokain selbst sein Leben beendete, konnte das niemanden überraschen. Hier nahm jemand die letzte Stufe eines Daseins, das sich selbst nur Hindernis war. Soll man über das unlebbare Leben des Dichters Georg Trakl nun in poetischen oder klinischen Kategorien sprechen? Das Amalgam, aus dem seine Dichtung gemacht ist, trägt bereits die Katastrophengeschichte des 20. Jahrhunderts in sich. Ein Zeitalter wird zu Grabe getragen: »Seine Träume erfüllten das alte Haus der Väter. Am Abend ging er gerne über den verfallenen Friedhof, oder er besah in dämmernder Totenkammer die Leichen, die grünen Flecken der Verwesung auf ihren schönen Händen.« (»Traum und Umnachtung«)

Von Henri Bergson, dem Denker des »elan vital« zu Beginn des 20. Jahrhunderts, gibt es die Wendung vom »mécanisme cinématographique de la pensée«. Der Strom unserer Gedanken wird zweifellos technischer – damit auch einerseits ausrechenbarer, andererseits wiederum plötzlicher, wiederholbarer ohnehin, wenn auch nicht in allem. Kann man die Gedanken anschauen? Die Technik des Films stellt alles visionäre Vermögen auf eine neue Grundlage. Die Innenseite des Schreckens wird fotografierbar. Ein Kaleidoskop aus Schlaglichtern, das nach einem Regisseur verlangt.

So verbinden sich Gedankenströme mit Zeitströmen, öffnen sich mitten in der neuen technischen Realitätserweiterung die mythischen Landschaften des 20. Jahrhunderts. Ein unheilvoller Zusammenklang von Offenbarung und Untergang. Mitten in Fortschrittseuphorie und Aufklärungsanbetung wird in Trakls Gedicht die Apokalypse wiedergeboren. Das trifft den Nerv einer untergehenden Zeit, das k. u. k. Reich der Habsburger, das Robert Musil im *Mann ohne Eigenschaften* als »Kakanien« seinem Ende entgegentaumeln lässt. Alles schmeckt hier bereits nach dem fauligen Aroma von Vorkriegszeit, bei Trakl in Salzburg, Wien oder Innsbruck ebenso wie bei Georg

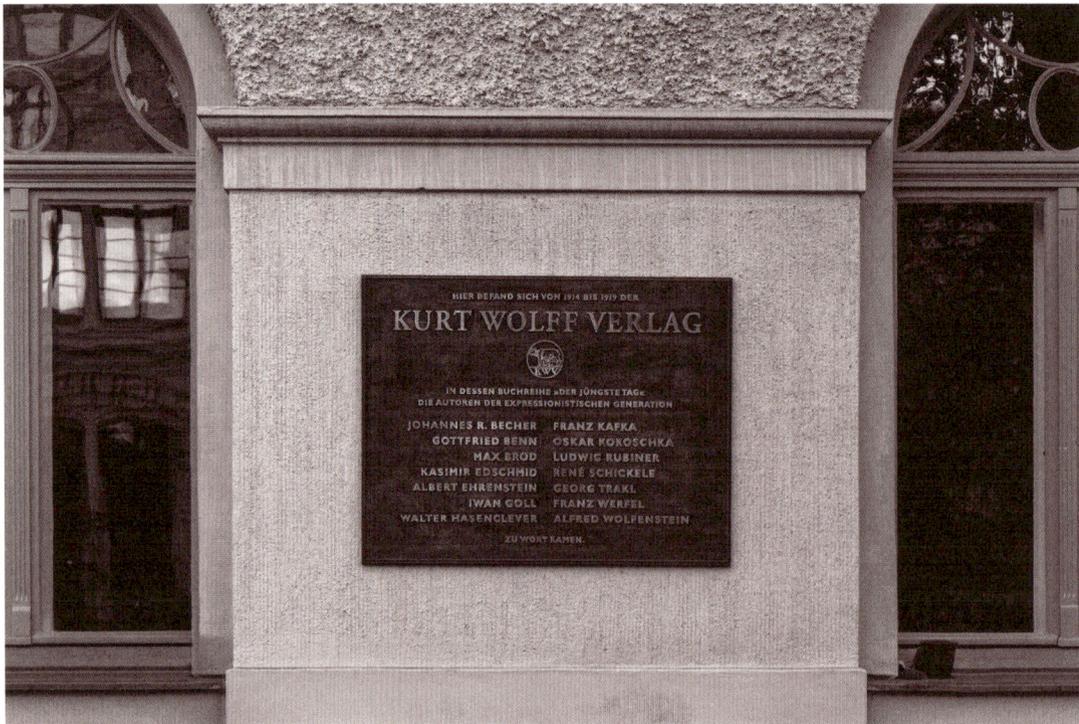

HIER BEFAND SICH VON 1914 BIS 1919 DER

KURT WOLFF VERLAG

IN DESSEN BUCHREIHE »DER JÜNGSTE TAG«
DIE AUTOREN DER EXPRESSIONISTISCHEN GENERATION

JOHANNES R. BECHER	FRANZ KAFKA
GOTTFRIED BENN	OSKAR KOKOSCHKA
MAX BROD	LUDWIG RUBINER
KASIMIR EDSCHMID	RENÉ SCHICKELE
ALBERT EHRENSTEIN	GEORG TRAKL
IWAN GOLL	FRANZ WERFEL
WALTER HASENCLEVER	ALFRED WOLFENSTEIN

ZU WORT KAMEN.

Gedenktafel am ehemaligen Sitz des Kurt Wolff Verlags in der Kreuzstraße 3b im Graphischen Viertel in Leipzig. Sie erwähnt neben Georg Trakl u. a. auch die Autoren Gottfried Benn, Franz Kafka, Franz Werfel, Walter Hasenclever und René Schickele, die in der Buchreihe »Das jüngste Wort« bei Kurt Wolff publizierten.

Georg Trakls erster Lyrikband erschien 1913 im Leipziger Kurt Wolff Verlag. Die Gedichtauswahl hatte – trotz Trakls Protest – Franz Werfel getroffen.

GEORG TRAKL

GEDICHTE

*

KURT WOLFF VERLAG
DER JÜNGSTE TAG
7/8

Heym in Berlin. Beide sind sie 1887 geboren. Doch anders als der 1912 beim Eislaufen auf dem Wannsee Ertrunkene, wird Trakl im Herbst 1914 selbst in die große Vernichtungsmaschine Krieg hineingeworfen – sein Tod gleicht einer Flucht, um den Fortgang dieses eben erst begonnenen großen Schlachtens nicht weiter bezeugen zu müssen.

Bleiben die Gedichte. Doch darf man aus ihnen Rückschlüsse auf das Leben dessen ziehen, der sie hervorbrachte? Gewiss, sie sind immer auch Teil des Lebens, gehören zur Biographie. Bilder und Symbole sind nicht zufällig, sondern notwendig, aber was heißt das? Sie gehören ebenso zu jenem »anderen Leben«, das Trakl suchte: sind Teil einer Gegenwelt. Die eigene Wort-Wirklichkeit ist damit auch immer forcierte Anti-Biographie. In diesem Widerspruch bleibt alles Nachdenken über Georg Trakl gefangen, noch hermetischer als bei anderen Autoren. Denn der Unwille zum Bekenntnis, die strenge Diskretion in den intimsten Angelegenheiten seines Lebens ist eine Voraussetzung seiner Dichtung. Was er schreibt, scheint rätselhaft, wenn man es nicht als bloße Spracherqüsse eines schwer paranoiden Rauschgift- und Alkoholsüchtigen abtun will, der längst allen Kontakt zur Realität verloren hat. Aber zugleich sind diese dunklen Gedichte voll heller Wortwachheit, gearbeitet in seismographischer Präzision.

Nimmt man sich einzelne Gedichte im Detail vor, am besten in der die philologische Detailliertheit zur Perfektion treibenden, überaus opulenten Innsbrucker Ausgabe, dann wird man feststellen – und die Herausgeber führen den akribischen Nachweis –, dass fast alle Zeilen in Trakls Gedichten, nicht nur die von ihm verwandten Metaphern, sondern ganze Wortwendungen, Vorbilder haben. Neu ist hier eigentlich nichts, will damit gesagt sein. Wer sucht, der findet bei Baudelaire, Rimbaud oder Verlaine ähnlich klingende Verse. Doch was bedeutet das? Dass Trakl auch nur ein Kopist ist, wenn auch ein besonders geschickt vorgehender? Das hieße auf banale Weise an dem unverwechselbaren Ausdruck vorbeigehen, der Trakls Selbst- und Weltwahrnehmung verbindet – und dabei eine eigene Sprachinnenwelt hervorbringt. Denn Trakl verwandelt schreibend Fremdes, das er aufnimmt, in Eigenes mittels einer Technik, die in der modernen Dichtung des 20. Jahrhunderts – neben Collage und Montage – noch eine besondere Wirkung zur Steigerung der visionären Kraft erzielen wird: der Übermalung. Und so, wie sie Trakl handhabt, verbinden sich darin auf einmalige Weise Elemente des Barock mit klassischen Motiven und denen der französischen Moderne. Es gibt,

M.E.

so zeigen Trakls Gedichte eindrücklich, nichts völlig Neues; alles hat seine Wurzel auch im Vergangenen, doch im Heute treiben aus dieser Wurzel eben Blüten, die mehr mit dem Morgen als dem Gestern zu tun haben.

Geht es Trakl dabei wie jenem jungen, aus seiner Zeit gefallenen Intellektuellen Hamlet bei Shakespeare, der angesichts der schmutzigen Realitäten um sich herum immer nur schlafen will, aber sich doch vor den Träumen fürchtet, besonders dem des letzten großen Schlafs? Seine Gedichte sind magische Versuche, den Tod zu überwinden, diese tiefste Quelle aller Existenzangst. Farben und Formen im Raum, Schnitttechniken, Überblendungen, Tele- wie Weitwinkeleinstellungen, Zeitrafferaufnahmen, all das sind Ausdrucksformen von etwas, das sich dem bloßem Aussprechen entzieht. Eine Symphonie des Gestischen, von Rhythmus und Beleuchtung, von Bewegung und Statik – nun ist alles in *ein* Bild zu bringen! Ein Bilder-Fluss, der die Schicksale einzelner Menschen verbindet. In der Folge von Abbildungen scheint urbildliche Gewalt auf. Erwin Piscator schrieb, als er in den 20er Jahren Paul Zechs Versdrama *Das trunkene Schiff* zu Arthur Rimbaud herausbrachte (George Grosz schuf die »Projektionsbilder« dieser Inszenierung): »Film und Projektion, organisch eingefügt, ermöglichen, Ungesagtes einzubeziehen und Gedanken- und Körperwelt zu erweitern.« Nicht zuletzt sind es die von den Gegenständen abgelösten Farben, die Georg Trakls Dichtung visionär werden lassen. Eine neue »Ausdruckswelt« (Gottfried Benn) entsteht so, in der sich Innen und Außen vereinigen, jedoch immer nur augenblickshaft. Man denke an die skeptisch gebrochenen Mythen bei Pasolini, Bergman, Fellini und vor allem an Godards filmische Kunstwelten. Sie alle gießen Hitze und Kälte zugleich in Bilder, bringen den Rausch auf Distanz, brechen das Pathos und entdecken die Tragödie in Form der Groteske neu.

In diesen großen Bilderstrom, der gelegentlich Züge eines Bildersturms annimmt, zieht es Georg Trakl. Er steht am Anfang, aber er steht auch bereits auf den Schultern anderer, denen der französischen Symbolisten, auch denen des späten Hölderlin. Er ist der raumgreifendste Seher der modernen Dichtung, nach einer Bildkomposition verlangend, die bis zu den Innenseiten jener sich mit unerhörter Energie selbst zerstörenden Realitäten vordringt: Krieg und Traum sind sich dabei immer schon begegnet.

Georg Trakl. Karikatur von Max von Esterle im *Brenner*.

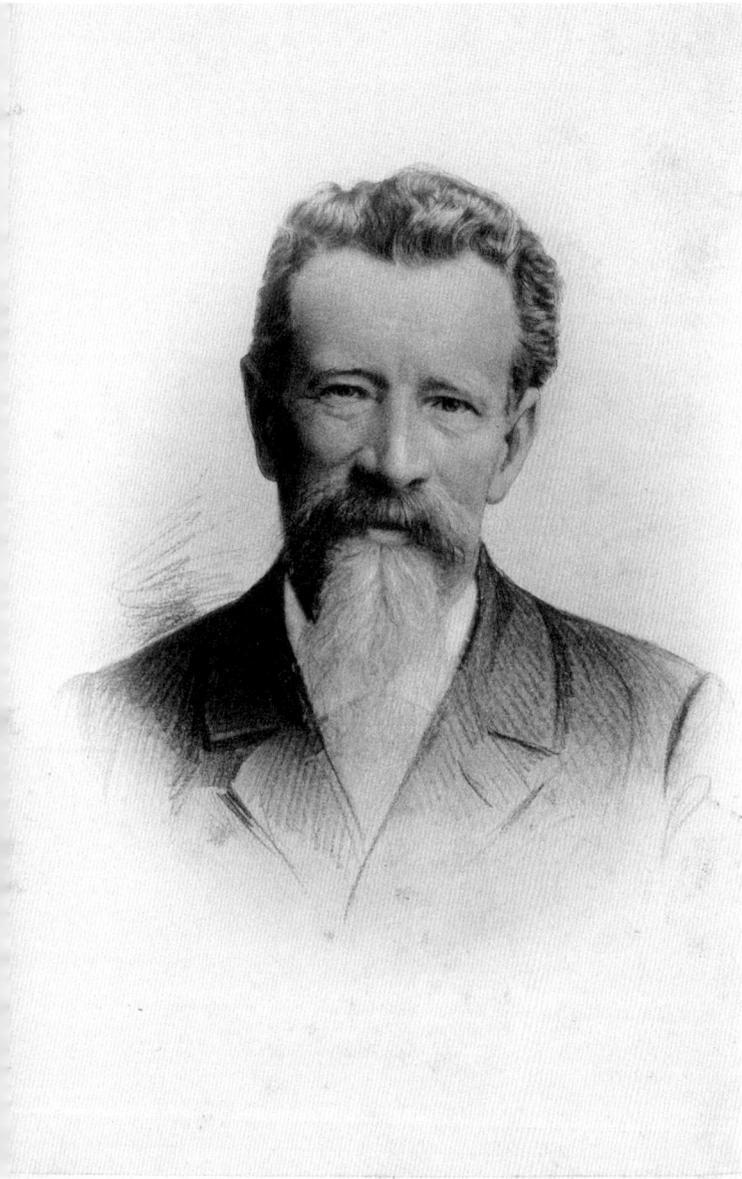

Der Sohn des Eisenhändlers

In den Anfang ist alles gelegt? Es scheint bei Georg Trakl fast so, jedenfalls sind hier die Weichen gestellt, aus ihm einen Außenseiter zu machen. Warum gerade aus ihm und auch der Schwester Grete? Die vier anderen Geschwister (und der zwanzig Jahre ältere Stiefbruder Wilhelm aus der ersten Ehe des Vaters) sind simple Fortsetzer der Salzburger Bürgerexistenz ihrer Eltern geworden. Ein elterliches Gestirn ohne jeden Zusammenklang, so erfahren es die Kinder. Der Vater, Tobias Trakl, wohlhabend gewordener Eisenhändler (seine Familie stammt aus dem ungarischen Sopron), mit großzügiger Wohnung (zehn Zimmer mit Hauspersonal) am Waagplatz 3 und repräsentativem Geschäft, Fensterfront zum Mozartplatz.

Räumlich zumindest herrscht hier keine Enge. Der Vater ist protestantisch, die Mutter katholisch. Georg Trakl hat seinen Vater als einen gütigen Familienmenschen geliebt, er war Ruhepol und unbestrittene Respektsperson der Familie. Seine Anspruchslosigkeit ist von den Kindern bezeugt: Mehr als ein Kartenspiel und ein Glas Wein am Abend habe er nicht vom Leben verlangt. Politisch tendiert er zu den Deutschnationalen. Ganz anders die Mutter Maria. Sie entzieht sich der Familie, lebt in ihrer eigenen Welt, den ihr vorbehaltenen Zimmern mit den von ihr gesammelten Antiquitäten – die sechs Kinder sind auf das Hauspersonal und eine französische Gouvernante angewiesen. Georgs Bruder Fritz erinnert sich an die Mutter: »Sie war eine kühle, reservierte Frau; sie sorgte wohl für uns, aber es fehlte die Wärme. Sie fühlte sich unverstanden, von ihrem Mann, ihren Kindern, von der ganzen Welt. Ganz glücklich war sie nur, wenn sie allein mit ihren Sammlungen blieb – sie schloß sich tagelang in ihre Zimmer ein, die vollgestopft waren mit Barockmöbeln, Gläsern und Porzellan. Wir Kinder waren etwas unglücklich darüber, denn je länger ihre Leidenschaft dauerte, desto mehr Zimmer waren für uns tabu.«

Der Vater Tobias Trakl (1837–1910).

Die Mutter Maria Trakl (1852–1925).

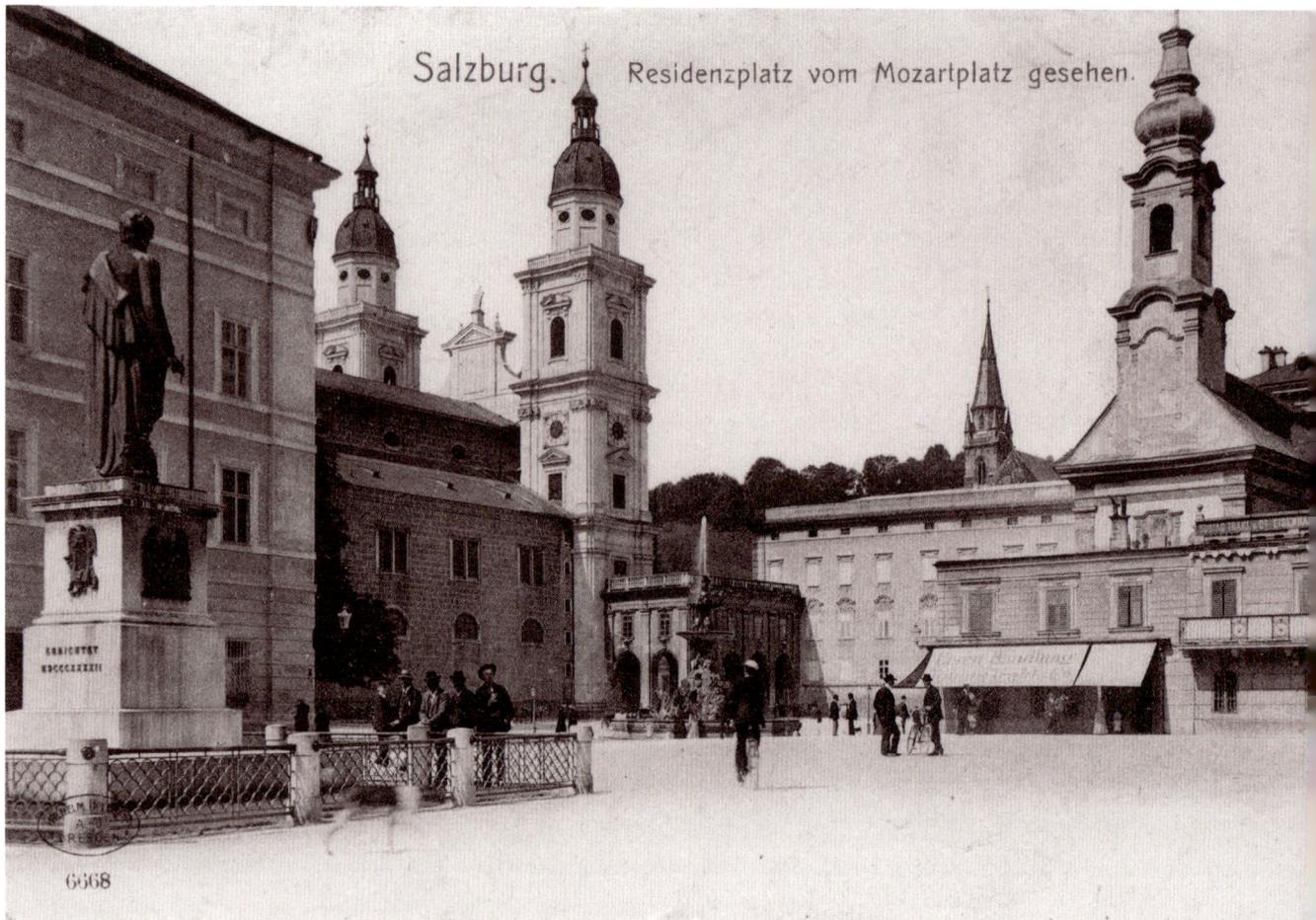

Salzburg. Residenzplatz vom Mozartplatz gesehen.

6668

Der Residenzplatz in Salzburg vom Mozart-
platz aus gesehen. Im Geschäft mit den
heruntergelassenen Markisen befindet sich
die Eisenwarenhandlung von Trakls Vater.

Georg Trakl wird die Mutter später als nervenkranke Opiumesserin darstellen, einen Fremdkörper in der Familie, abwesend sogar dann, wenn sie in der elterlichen Wohnung anwesend war. Maria Trakl, der profanen Realität entrückt, lebt in ihrer Traumwelt. Georg Trakl wird seiner Mutter ähnlicher werden, als er es erträgt. Als Kind nahm sie ihn manchmal mit auf ihre Spaziergänge. Einmal gingen sie durch die Altstadt zum Friedhof St. Peter. Das Bild der aufgebahrten Toten in der Margarethenkapelle ließ Georg Trakl lebenslang nicht los. Er habe seine Mutter so sehr gehasst, berichtet sein Freund und Gönner Ludwig von Ficker, dass er sie mit eigenen Händen hätte ermorden können.

Dennoch ist es die Mutter, die das musische Element, das Wissen um eine geheimnisvolle, verborgene Welt in die bieder-neureiche Kaufmannsfamilie bringt. Georg Trakls Mutterhass ist also immer auch Selbsthass. Mit ihrer Erscheinung hat sich schon früh die Vorstellung des Unheimlichen verknüpft. Etwas Kühles weht das Kind bei Erscheinen der Mutter an, etwas Fremd-Verrätseltes auch, das nach poetischen Bildern verlangt, um es zu fassen: »Das blaue Rauschen eines Frauengewandes ließ ihn zur Säule erstarren und in der Tür stand die nächtige Gestalt seiner Mutter.« (»Traum und Umnachtung«)

Auf mehreren Gruppenfotos sehen wir die sechs Trakl-Geschwister. Und immer stechen zwei Gesichter heraus: das Georgs und das Gretes. Man hat den Ausdruck Georgs stumpf genannt, das Gesicht für grob befunden und in seinen Augen etwas Tierhaftes entdeckt. Thomas Spoerri notiert gar höchst befremdet: »rötlich-blonde Locken umrahmen ein mädchenhaftes, dickes und verquollenes Gesicht, aus dem stumpfe und irgendwie tierhaft traurige Augen blicken.« Tatsächlich wirkt das Gesicht des Kindes auf ungesunde Weise schwammig. Es offenbart etwas Zerquältes, geradezu Erlösungsbedürftiges. Schmerz wird wie zum Vorwurf gegen die Außenwelt ausgestellt. Der gleiche Eindruck stellt sich ein, betrachtet man Gretes Gesicht.

Nimmt man ein Foto des Achtjährigen zur Hand, das ihn zusammen mit seinen Mitschülern zeigt, blickt uns jemand an, der genau beobachtet und das keineswegs vorauseilend freundlich. Welch ungeheure, unkindliche Reserve! Beide Geschwister verbindet von Anfang an der skeptische Blick. Eine Distanz gebietende Einsamkeit macht sie einander ähnlich – und trennt sie von den anderen. Es liegt die Ahnung von Unheil in der Luft: Diese beiden erwarten nichts Gutes von ihrem Leben.

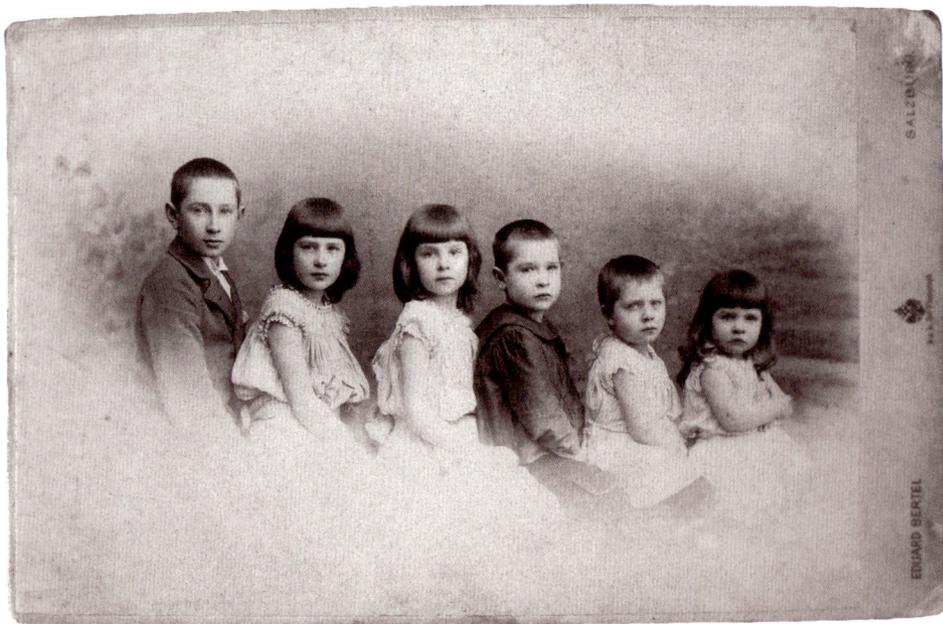

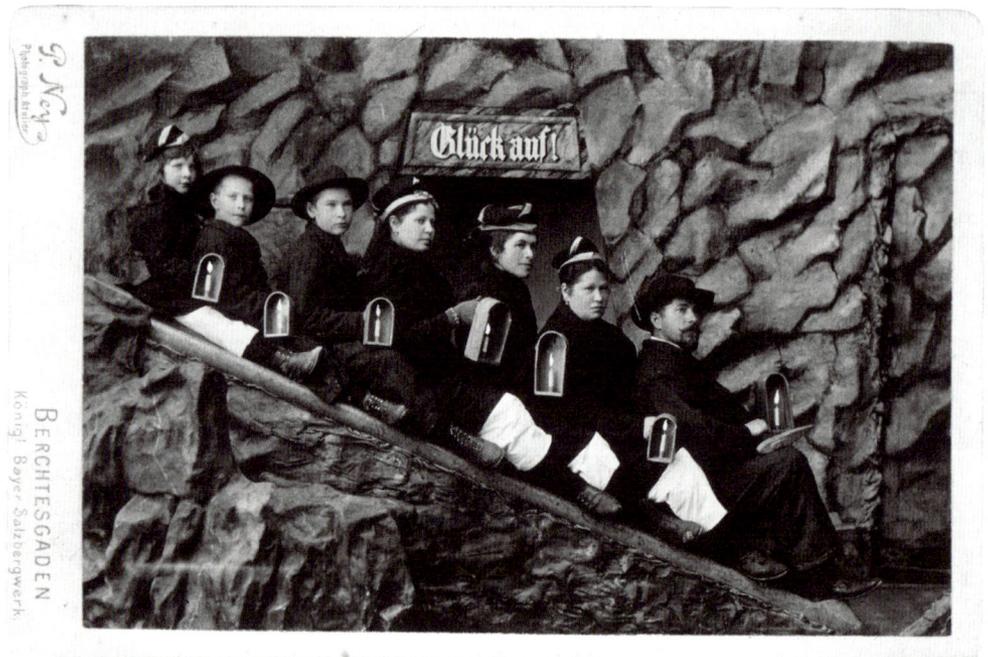

oben:
Georg (dritter v. r.) mit seinen fünf
Geschwistern.

unten:
Ausflug mit Verwandten in das Salz-
bergwerk nach Berchtesgaden. Links
Grete, Fritz und Georg.

Während die Mutter zwar körperlich anwesend, jedoch in Geist und Gefühl abwesend ist, kommt eine andere Frau als Mutterersatz ins Spiel: Marie Boring. Insgesamt vierzehn Jahre verbringt sie im Hause Trakl als Gouvernante. Als sie zur Familie stößt, ist Georg bereits drei Jahre alt. Alle Trakl-Kinder, emotional ausgedörrt, hängen sehr an der streng katholischen Frau aus dem Elsass. Marie Boring ist eine zu Zärtlichkeit fähige Frau, die sich den Kindern zuwendet. Aber sie versucht auch immer wieder, sie im katholischen Sinne zu missionieren. Beides – Zuwendung ebenso wie Indoktrination – hinterlässt Spuren bei Georg. Die Schuldkomplexe wegen der verbotenen Liebe zur Schwester Grete werden schwer auf ihm lasten – und wenn er in seinen Texten die Jungfrau Maria anruft, dann ist das sicherlich mehr als nur eine Kindheitsgewohnheit. Die Eltern, in religiösen Dingen tolerant bis gleichgültig, ignorieren den katholischen Geist im Haus so gut sie können.

Marie Boring spricht französisch mit den Kindern, und auch diese unterhalten sich untereinander nun oft auf französisch. So ist es dem gelegentlich statt mit Georg mit »Georges« unterschreibenden Jungen leicht möglich, Baudelaires *Les fleurs du mal* im Original zu lesen. Ein Buch mit Folgen. Das hier beschworene Zugleich: »Ich bin das Messer, ich bin die Wunde« stellt Weichen für Trakls künstlerisches Selbstverständnis, offenbart sein Weltverhältnis. Die enge ersatzmutterähnliche Bindung an Marie Boring, die, als die Kinder dann auf Pensionate gehen, in ihr Dorf im Elsass zurückkehrt, bleibt doch die an eine fremde Frau: Zuletzt ist es nicht mehr als ein jederzeit aufkündbares Dienstverhältnis. Diese Konstellation wird für Georg wie für Grete bedeutsam. Da gibt ihnen eine fremde Frau, was ihnen die eigene Mutter vorenthält!

Die Suche nach einer Ersatzmutter begleitet dann auch Georg Trakl auf seinen erotischen Abwegen, führt ihn schon früh ins Bordell, wo er sich, so ist es überliefert, immer ältere Huren sucht.

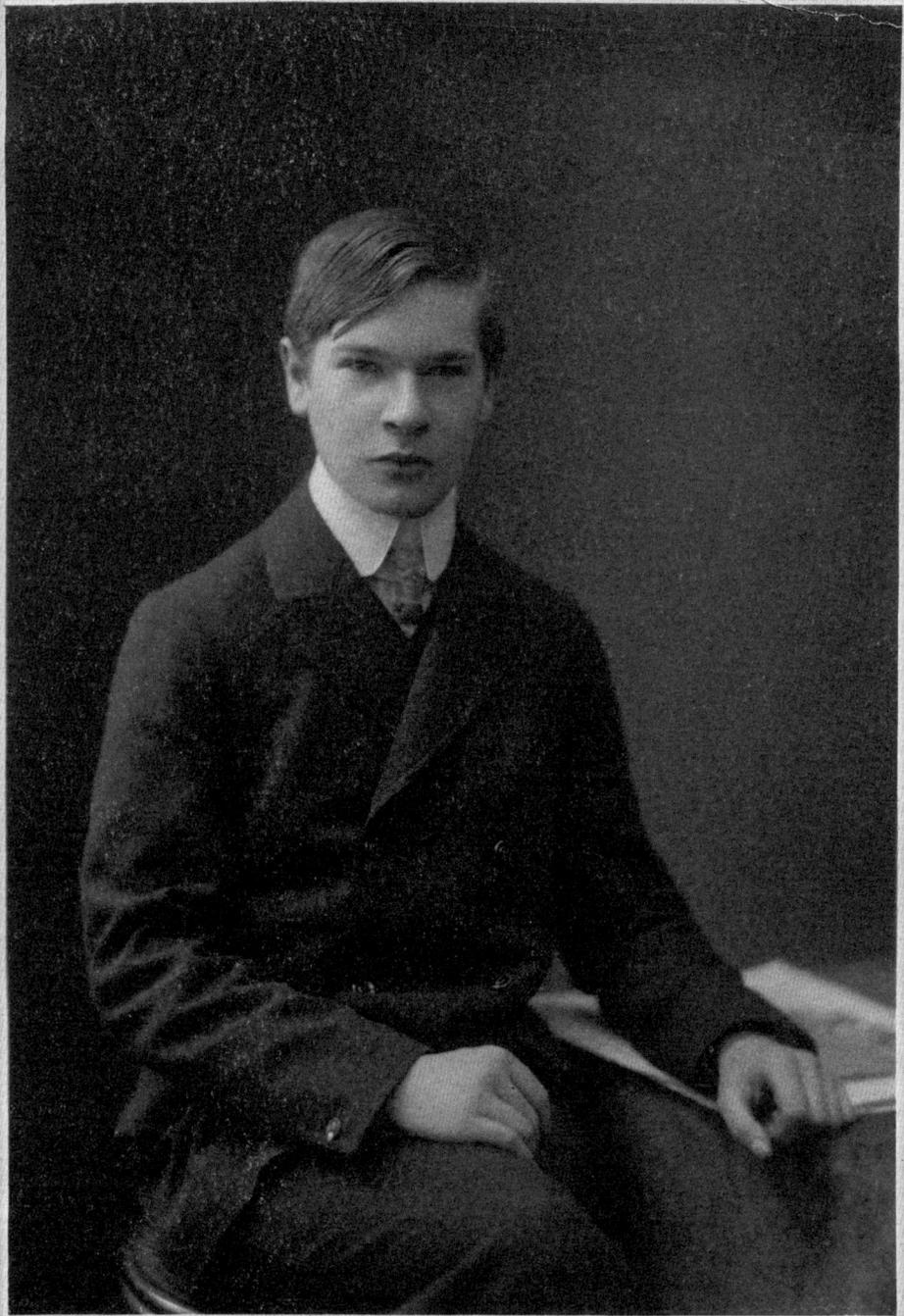

Flucht-Drogen

Die Geschichte seiner Umnachtung beginnt früh. Der erste erhaltene Brief (etwa achtzig Druckseiten nur umfasst die vorliegende Korrespondenz) des achtzehnjährigen Georg Trakl stammt aus dem September 1905. Geschrieben in Salzburg, ist er an Karl von Kalmár in Wien gerichtet. Trakl steht kurz vor dem Abbruch des Gymnasiums. Bereits seit einem Jahr greift er regelmäßig zu Drogen. Georgs Schwester Maria erinnert sich sechzig Jahre später an das Entsetzen im Elternhaus, als man den Jungen auf dem Sofa liegend in tiefer Bewusstlosigkeit fand – die Folge von Chloroform, das er sich von einem Mitschüler, dessen Vater Apotheker war, beschafft hatte. Die todesähnliche Schlafwirkung des Narkosemittels hatte ihn sofort fasziniert. Nein, der so früh dem Rauschgift und dem Alkohol Verfallene ist bereits nicht mehr fähig, sich auf schulische Prüfungen zu konzentrieren und steht in Latein, Griechisch und Mathematik auf ungenügend. Immer wieder versinkt er in tiefe Chloroformbewusstlosigkeit. Einige Male bringen ihn Mitschüler, die ihn bei kaltem Wetter am Kapuzinerberg fanden, nach Hause.

Da spielt jemand von Anfang an mit seinem Leben. Da taucht jemand beständig ab unter die Oberfläche des Bewusstseins: reine Flucht vor den unerträglichen Zumutungen des Lebens? Oder sucht er etwas in der Tiefe des Schlafes? Als mit Veronal ein modernes Barbiturat zugänglich wird, ist Georg Trakl der erste, der es massenweise schluckt – manchmal schläft er dann bis zum übernächsten Tag und fühlt sich von Grund auf vergiftet. Aber die Faszination von Schlaf und Traum ist stärker als alle Tagesvernunft.

Im September 1905 wird er die Schule aufgeben. Seine Verfassung in den Wochen zuvor beschreibt er in jenem Brief an Karl von Kalmár: »Die Ferien haben für mich so schlecht als es nur möglich ist, begonnen. Seit acht Tagen bin ich krank – in verzweifelter Stimmung.

Georg Trakl um 1907.

28 | 29

Bitte Trakls um Veronal.

Ich habe anfangs viel, ja sehr viel gearbeitet. Um über die nachträgliche Abspannung der Nerven hinwegzukommen habe ich leider wieder zum Chloroform meine Zuflucht genommen. Die Wirkung war furchtbar. Seit acht Tagen leide ich daran – meine Nerven sind zum Zerreißen. Aber ich wiederstehe der Versuchung, mich durch solche Mittel wieder zu beruhigen, denn ich sehe die Katastrophe zu nahe.«

Es ist gefragt worden, ob seine frühe Lese-Erfahrung Baudelaires ihn zu Alkohol und Drogen verführt haben könnte. Das Drogenessen als avantgardistisches Ereignis, gleichsam Initiation zum Künstlertum – wie es dann später in den 60er Jahren des 20. Jahrhunderts im Anschluss an Timothy Learys LSD-Hymnen zur Mode wurde? Das hieße, dass Trakl ein Buch wie die *Künstlichen Paradiese* sehr blind gelesen haben müsste, was nicht anzunehmen ist. Denn Baudelaire verklärt weder Haschisch noch Opium, er legt vielmehr anhand von De Quinceys *Bekenntnisse eines englischen Opiumessers* dar, was für ihn die Hölle ist: der Verlust der eigenen Willenskraft, die Verwandlung in ein willenloses Objekt, dominiert von einer Chemikalie. Welch eine Erniedrigung! Dem Wein dagegen singt Baudelaire ein Loblied als Erinnerungs- und Vergessenshelfer. Nun spricht der Dichter der *Les fleurs du mal*, wie man weiß, aus eigener Erfahrung: Er kennt die Verführungen jener genialischen Zustände, an die zu glauben man im Rausch nur zu leicht bereit ist. Für alle anderen ist man da vielleicht schon längst ein verachtenswerter, bestenfalls zu bemitleidender Mensch, der seinen klaren Verstand, seine Urteilskraft die eigenen Hervorbringungen betreffend, verloren hat.

Eine intensivere Schilderung der Welt der Drogen hat es zu Trakls Zeiten wohl kaum gegeben als die Baudelaires. Solch ein schockierendes Bild des Drogenessers war zuvor noch nie gezeichnet worden. Umso glaubwürdiger, als hier kein Arzt oder Repräsentant der herrschenden Moral mahnt, sondern ein Künstler in die Abgründe des modernen Menschen schaut. »Er hat den Engel spielen wollen: er ist ein Tier geworden, ein im Augenblick allerdings sehr mächtiges, wenn anders eine ungewöhnliche Sensibilität, die weder imstande ist, sich zu mäßigen, noch aus sich selber Nutzen zu ziehen, als ›Macht‹ bezeichnet werden kann.« Darin wird sich der junge Georg Trakl wiedererkannt haben, diese Mischung aus physischer Kraft, die bis zur Grobheit gesteigert ihn selbst quälte, und jener übersensiblen Hilflosigkeit der alltäglichen Ordnung der Dinge gegenüber, gegen deren repressive Züge er schreibend revoltierte und im Alltag kapitulierte.

Baudelaire warnt vor dem asozialen Charakter der Opiate, die den Willen schwächen und eine gefährliche Isolation im Rausch hervorrufen, welche den Opiumesser am Ende zerstört. Sein Urteil: »Der Wein ist nützlich, er bringt fruchtbare Wirkungen hervor. Der Haschisch ist unnütz und gefährlich.« Auf Baudelaire kann sich Trakl also nicht berufen: Kühl analysierend führt der Autor der *Künstlichen Paradiese* vor, dass Drogen zwar die Einbildungskraft steigern können, aber gleichzeitig die Fähigkeit, diese für das eigene Werk zu nutzen, schwächen.

Doch Trakl geht es gar nicht um Drogen-Experimente, er will sich einfach nur betäuben, möglichst wenig und wenn, dann nicht bewusst anwesend sein in der verhassten Wirklichkeit. Später wird Walter Rheiner in *Kokain* ein ähnlich eindrucksvolles Bild der eigenen Selbstzerstörung zeichnen. Der Expressionismus im Ganzen wird ja eine Art Drogenexzess sein, Kraftgebärden dem herrschenden Naturalismus und Historismus gegenüber, oft so monströs, dass sie schon wieder lächerlich wirken. Trakl wirkt nie lächerlich, er geht nicht nach Außen mit seinem Aufschrei, er zieht sich tief in sich zurück.

Mit Trakl wird der Expressionismus innerlich. Bereits der überforderte Schüler denkt an Selbstmord – der Tod im Ätherrausch müsse herrlich sein, sagt er einmal. Er trinkt schon als Jugendlicher Unmengen, manchmal zwei bis drei Liter Wein am Tag, später auch Schnaps. Zigaretten taucht er in Opiumlösung. Sein Konsum an Süßigkeiten ist maßlos, und als ihm ein Zuckerbäcker keinen Kredit mehr geben will, so ist überliefert, droht er, sich zu erschießen.

Baudelaire ist ein glaubwürdiger Experte. In Sachen neuer Kunst und in Drogenangelegenheiten. Kein Prophet, ein nüchterner Berichterstatter aus dem Grenzland von Traum und Realität. Vielleicht hat den Schulabbrecher Georg Trakl gerade diese Haltung des sich Selber-in-Gefahr-Begebens des Autors so fasziniert, das Spiel mit dem Feuer, der langsame Selbstmord als bewusst gezahlter Preis für die Erfahrung des Verschmelzens von Schrecklichem und Schönem? Hat Trakl dieser Expeditionsbericht aus der Welt der Selbstbeschädigungen zum Zwecke höherer Einsichten so geblendet, dass er die nüchtern verurteilenden Worte, den Verachtungston Baudelaires nicht wahrhaben will? Über das Chloroform, mit dem sich Trakl bereits regelmäßig in Tiefschlaf versetzt hat, mit üblen Nachwirkungen, lesen wir in den *Künstlichen Paradiesen*: »Trotz aller wunderbaren Dienste, die der Äther und das Chloroform geleistet haben, scheint

mir, dass – vom Gesichtspunkte der spiritualistischen Philosophie aus betrachtet – der gleiche moralische Schandfleck allen modernen Erfindungen anheftet, die dahin zielen, die menschliche Willensfreiheit und den unerträglichen Schmerz zu vermindern.«

Der achtzehnjährige Schulabbrecher Georg Trakl wird Praktikant in der Apotheke »Zum weißen Engel«. Ein Name wie eine Vorbestimmung! – Wenn er drei Jahre in der Apotheke gearbeitet hat, kann er Pharmazie studieren. Es wird gesagt, für Arzneimittel habe er einiges Interesse gezeigt. Mehr noch wohl für die weißen Gifte. Da sitzt er nun an der Quelle. Der Inhaber der Apotheke Carl Hinterhuber ist in ganz Salzburg als notorischer Trinker bekannt. Ein umtriebiger Mensch, der auch Chef der örtlichen Feuerwehr sowie der Burschenschafter in Salzburg ist. Seinen Praktikanten, der sich so gut es geht im alten Gewölbekeller der Apotheke mitsamt einem kleinen fensterlosen Raum (dem »Stübli«) unsichtbar macht, hält er für einen Spinner, einen »Traumulus«. Dies Wort vom wirklichkeitsfernen Traumtänzer hat er aus dem Stadttheater mitgebracht, dessen eifriger Besucher er natürlich auch ist.

Ein guter Apotheker wird aus diesem Praktikanten, da hat sein Lehrherr allerdings recht, nie werden. In seinem Keller ist er allein mit düsteren Träumen und all den gefährlichen Substanzen, diese noch zu steigern. Einige Male muss er dann doch ans Tageslicht hinauf und aushilfsweise im Laden Kunden bedienen. Dabei schwitzt er innerhalb weniger Stunden mehrere Hemden durch. Ob aus purer Scheu vor anderen Menschen, die sich tatsächlich immer weiter ins Pathologische steigert, oder bereits als Nebenwirkung seines Drogenkonsums, bleibt unklar. Vermutlich beides. Seine Unfähigkeit jedenfalls, jemals einer geregelten Tätigkeit nachgehen zu können, wird bereits hier offenkundig. Die Arbeit im Bauch der Apotheke, in der er sich wie ein Alchimist fühlen muss, der Verbotenes tut, scheint durchaus übersichtlich gewesen zu sein. Nur etwa zwei Dutzend »Spezialarzneimittel«, so meint er, seien es, die ein Apotheker kennen müsse. Im »Weißen Engel« verbringt der Achtzehnjährige nun seine Tage von morgens halb acht bis abends 19 Uhr. Einen Nachmittag in der Woche hat er frei.

Ist es legitim, in Trakls Gedichten eine einzige Abfolge von Alptraumbildern zu sehen, wie sie der Drogen- und Alkoholrausch heraufruft? Das griffe sicherlich zu kurz, denn die Metaphern und Symbole weisen weit über das Individuelle hinaus. Eine Endzeit ruft Bilder

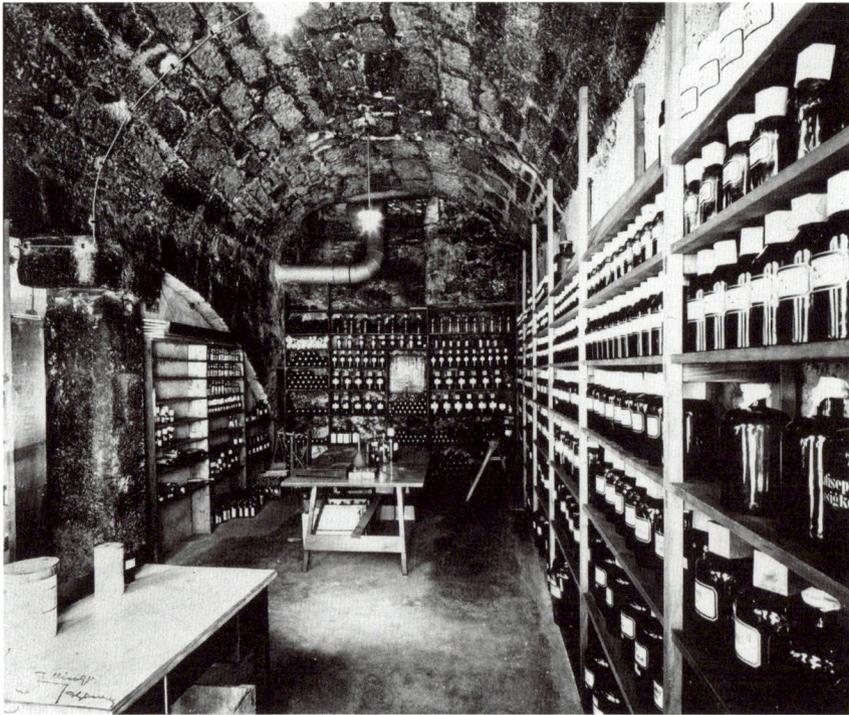

Der Keller der Apotheke »Zum weißen Engel«.

Die Linzergasse in Salzburg. Historische Ansichtskarte.

SALZBURG. LINZERGASSE.

der Auflösung herbei. Ist Georg Trakl ein Apokalyptiker von Beginn seines Schreibens an? Sicherlich dichtet die Todesnähe immer mit, in die ihn das Chloroform, das Opium, der Alkohol, das Veronal und das Kokain geführt haben. Wohl auch darum die besondere Bedeutung der Farbe Blau (wie auch bei Gottfried Benn) in Trakls Gedicht, jene verschwiegen-schillernde Verbindung, die das Azur des Himmels mit der Alkaloidfärbung im chemischen Prozess der Drogenherstellung eingeht. Friedrich Georg Jünger schreibt über dieses Innen- und Außenwelt zur Unio mystica führende Blau: »Es ist kühl, still, rein, schwebend, geistlich und wunderbar. Es ist die Grenze des Sichtbaren. Das Blau des Himmels kehrt im Spiegel der Gewässer, in der blauen Luft, in blauen Bildern wieder. Es begleitet den Gang der Tages- und Jahreszeiten als ein von außen Erscheinendes und ist zugleich der Innenraum, in dem das Erscheinende sichtbar wird. In der Bläue erscheint das blaue Wild, die blaue Glocke, die blaue Frucht. Das Wesen der Farbe ist seelenhaft, ist das Blaue des Augenblicks, des Lächelns und der Klage. In einer blauen Höhle wohnt ruhig die Kindheit. Und in der verwesenden Bläue zeigt sich, wie das Blaue verfällt, ins Graue hin, in das Dunkel der Nacht und ins Unsichtbare. Es geht vergehend in ein anderes über.«

Und doch führt die Angst die Worte herbei – und man denkt dabei wiederum an Baudelaire, der schrieb, ein Robinson auf einer Insel könne hoffen, irgendwann gerettet zu werden, ein Drogensüchtiger habe diese Hoffnung nicht. Er bleibt auf jener Insel, die er sich selbst geschaffen hat – und die er nun nie mehr zurücklassen kann, es sei denn im Tod. Von hier aus lesen wir ein Gedicht wie »Vorhölle« anders: als ausweglosen Schmerzensschrei. »Leise läutet der steinerne Bau; / Der Garten der Waisen, das dunkle Spital, / Ein rotes Schiff am Kanal. / Träumend steigen und sinken im Dunkel / Verwesende Menschen / Und aus schwärzlichen Toren / Treten Engel mit kalten Stirnen hervor; / Bläue, die Todesklagen der Mütter. / Es rollt durch ihr langes Haar, / Ein feuriges Rad, der runde Tag / Der Erde Qual ohne Ende.« Die Vorhölle, lat. Limbus, ist von der katholischen Theologie vor nicht langer Zeit abgeschafft worden. Damit auch jener Übergangs-Raum zum Bösen, den der Einzelne noch selbst betritt, bevor er vom Orkus der Hölle verschluckt wird. Für Trakl ist diese Vorhölle eine Realität, der eigentliche Ort seiner Schuld und der daraus erwachsenden Schmerzen. Die Hölle interessiert ihn so wenig wie das Paradies. Wenn man den Ort benennen will, von dem aus Georg Trakl schreibt, dann wäre es dieser: die Vorhölle als ständige Drohung erst noch kommender Schrecken.

Garten der Blumen des Bösen

Eine Formulierung in Trakls »Psalm« irritiert: »Der Garten ist im Abend«. Meint dies, dass es Abend wird im Garten – oder vielmehr, dass im Abend erst der Garten wird? Letzteres ist gesagt. Der Garten ist für Trakl Teil des vergehenden Tages, voll zauberhafter Verführungen ebenso wie dämonischer Bedrohungen. Dabei ein Teil der großen Verwandlung, eine Zuflucht seiner Melancholie. Es klingt fast friedlich wie ein Ausruhen mitten im großen Albtraum, der Trakls Dichtung im Ganzen ist: »Resedaduft entschwebt im braunen Grün, / Geflimmer schauert auf den schönen Weiher, / Die Weiden stehn gehüllt in weiße Schleier / Darinnen Falter irre Kreise ziehn. // Verlassen sonnt sich die Terrasse dort, / Goldfische glitzern tief im Wasserspiegel, / Bisweilen schwimmen Wolken übern Hügel, / Und langsam gehn die Fremden wieder fort. // Die Lauben scheinen hell, da junge Frau'n / Am frühen Morgen hier vorbeigegangen, / Ihr Lachen blieb an kleinen Blättern hangen, / In goldenen Dünsten tanzt ein trunkener Faun.« (»In einem alten Garten«)

Eine Märchenszenerie, fast eine Idylle, die aber von der ständigen Drohung des Untergangs gestört wird: ein Windhauch bloß, doch die naturgegebene Ordnung ist dahin. Scheinbar ist alles friedlich, allein atmosphärisch wird die nervöse Aufstörung spürbar: »Die Weiden stehn gehüllt in weiße Schleier / Darinnen Falter irre Kreise ziehn.« Der Garten ist auch für Trakl immer dem Urbilde nachgebildet: dem Kindheitsgarten. Eine Zuflucht unter Vorbehalt. Für das Kind ist der Garten die blühend durchsonnte Gegenwelt zum dunklen Hof der elterlichen Wohnung, der den Besucher des Trakl-Hauses am Waagplatz 3 heute noch mit Schatten umgibt. Die Zimmer, auch des Gymnasiasten Georg, waren zum repräsentativen Mozartplatz gerichtet, doch der Zugang zur Wohnung führte über diesen Hof, über den es in »Traum und Umnachtung« heißt: »Manchmal erinnerte er sich seiner Kindheit, erfüllt von Krankheit, Schrecken und Finsternis,

Der Hof des Geburtshauses vor der Renovierung. Die Wohnung der Familie lag im ersten Stock (heute Trakl-Haus).

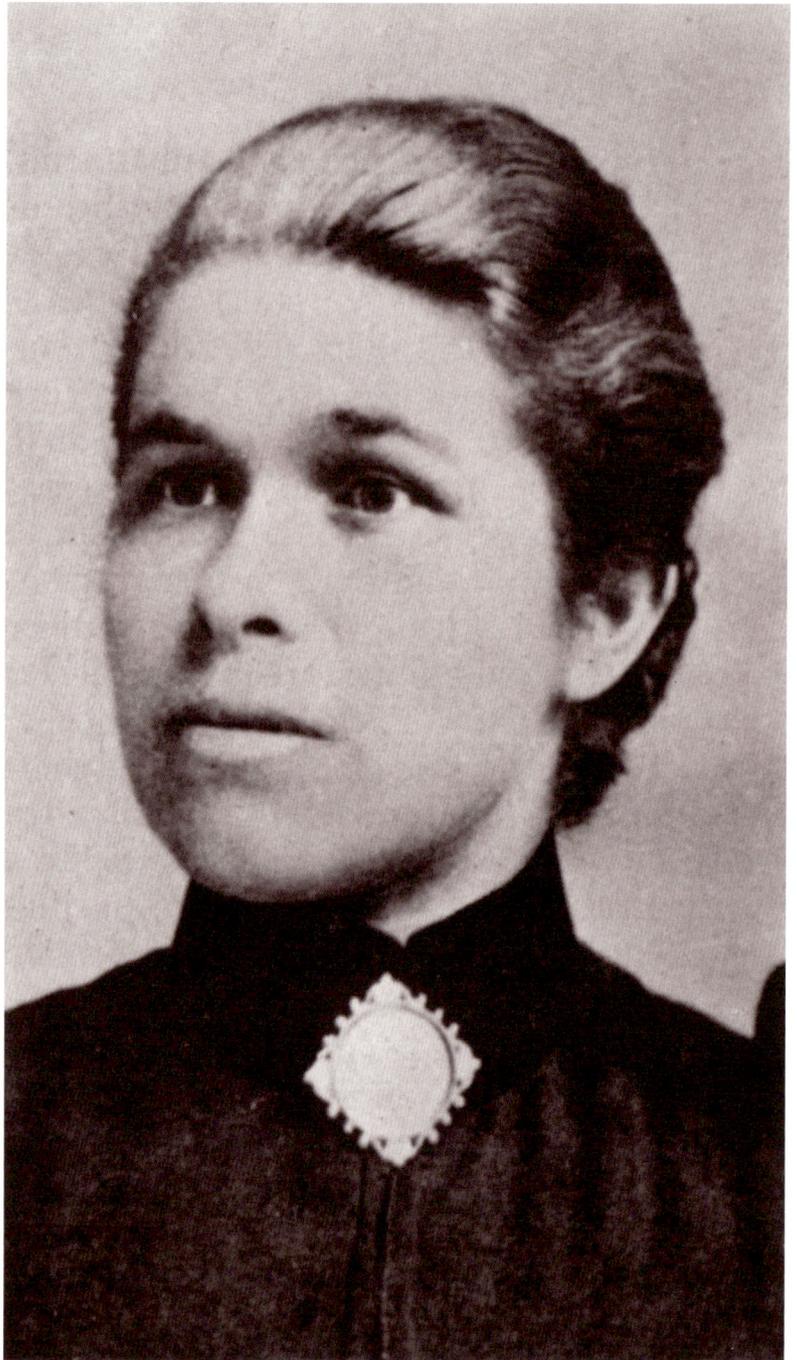

Trakls französische Gouvernante, die
strenggläubige Katholikin Marie Boring,
lebte vierzehn Jahre im Haushalt der
Familie und fungierte für die Kinder als
Mutterersatz und Lehrerin. Sie eröffnete
dem jungen Georg Trakl die Sprachkraft
und Expressivität der modernen französi-
schen Literatur.

verschwiegener Spiele im Sternengarten, oder daß er Ratten fütterte im dämmernden Hof.« Über diese Ratten, die in seiner Dichtung mit dem Bild der Raben als Unheilsboten konkurrieren, Abgesandte der dunklen Seite unserer Existenz, hat er ein Gedicht geschrieben, das ganz der Dämmerung des Hofes, einer unheimlichen Parallelwelt zu der des geschäftigen Tages entsprungen scheint. Hier wohnen die Schatten dieser Taten: »Und sie keifen vor Gier wie toll / Und erfüllen Haus und Scheunen, / Die von Korn und Früchten voll. / Eisige Winde im Dunkel greinen.« (»Die Ratten«)

Garten ist Gegenwelt, ist Licht im Dunkel, gnädiger Halbschatten unter den Bäumen. Der Garten wird zum Triumph des Lebens über den Tod, Symbol des Neubeginns allen Vanitasszenarien zum Trotz. Der Vater Tobias Trakl ist ein gütiger Mensch, der weiß, dass seine Kinder Licht und Sonne brauchen, ein Platz für ihre Spiele – und so mietet er einen Garten auf der anderen Seite des Mozartplatzes, wenige hundert Meter von der Wohnung entfernt zwischen Pfeifergasse und alter Stadtmauer.

In diesen Garten flüchtet der Junge. Doch auch hier gibt es im Verborgenen dunkle Winkel, in denen das Geheimnis wächst. Ein kleines Gartenhaus, ein Saletti, bietet Zuflucht vor Regen und Wind. Hier verbringen die Kinder viele Stunden unter Aufsicht, oder eher in angeregter Gesellschaft ihrer Gouvernante Marie Boring. Georg Trakl wird auch später oft in diesen Garten gehen, hier schreibt er erste Gedichte. Als der Vater 1910 stirbt, Georg Trakl ist dreiundzwanzig Jahre alt, liegt der Garten vor ihm, wie ein Sinnbild jener behüteten Welt, die seine Kindheit eben auch war. »Leer und erstorben des Vaters Haus, / Dunkle Stunde / Und Erwachen im dämmernden Garten.« (»Hohenburg«, 1. Fassung)

Der Garten als Sinnbild seiner Existenz steht auch in »Offenbarung und Untergang« von 1914 vor uns. Er ist der Anfang, der Ausgangspunkt, in den alles zurückläuft und in diesem späten Gedicht ist auch der Garten nicht mehr voller Licht, es ist sehr spät und sehr kühl geworden. So lesen wir dann: »Da ich in den dämmernden Garten ging, und es war die schwarze Gestalt des Bösen von mir gewichen, umfing mich die hyazinthene Stille der Nacht; und ich fuhr auf gebogenem Kahn über den ruhenden Weiher und süßer Frieden rührte die versteinerte Stirne mir. Sprachlos lag ich unter den alten Weiden und es war der blaue Himmel hoch über mir und voll von Sternen; und da ich anschauend hinstarb, starben Angst und der Schmerzen

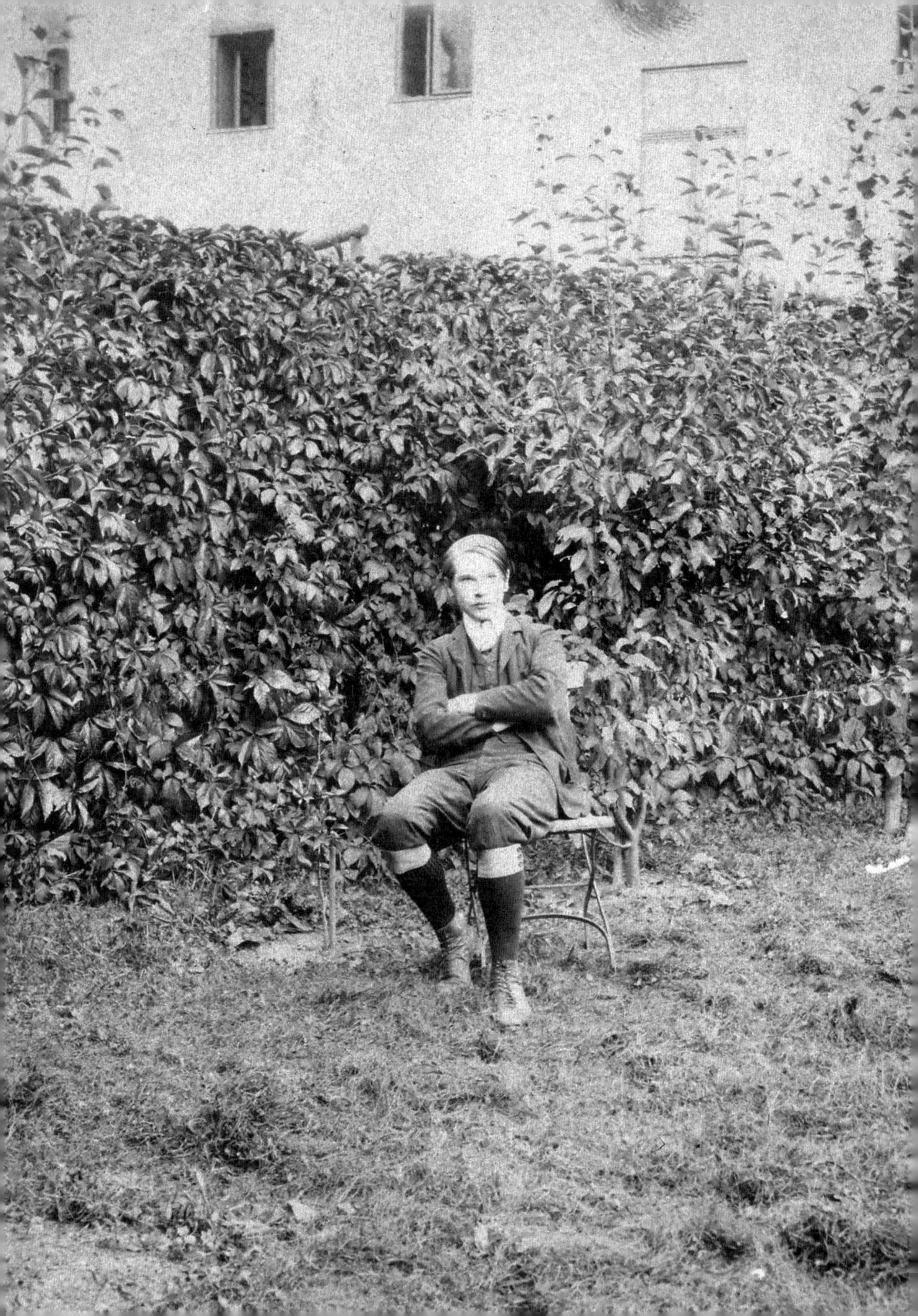

tiefster in mir; und es hob sich der blaue Schatten des Knaben strahlend im Dunkel, sanfter Gesang; hob sich auf mondenen Flügeln über die grünenden Wipfel, kristallene Klippen das weiße Antlitz der Schwester.«

In diesem Kindheitsgarten wachsen bereits Baudelaires *Blumen des Bösen*.

Und dann immer wieder der Einbruch von Gewalt in die äußerlich behütete Kindheitswelt. Georg Trakl sieht jene Opfer, die sonst niemand sieht. So bei den Spaziergängen um Salzburg, in der idyllischen Wald- und Bachlandschaft. Einer der Bäche kommt aus dem Schlachthaus, in ihm treiben die übelriechenden Reste tagtäglich hingemordeter Kreaturen, die nicht würdig scheinen, dass wir ihrer gedenken. Darüber lesen wir in »Vorstadt im Föhn«: »Und ein Kanal speit plötzlich feistes Blut / Vom Schlachthaus in den stillen Fluß hinunter. / Die Föhne färben karge Stauden bunter, / Und langsam kriecht die Röte durch die Flut. // Ein Flüstern, das in trübem Schlaf ertrinkt. / Gebilde gaukeln auf aus Wassergräben, / Vielleicht Erinnerung an ein früheres Leben, / Die mit den warmen Winden steigt und sinkt.«

Gegen diese Mechanik des Grauens empört sich alles in ihm. Jahre später wird Trakl auf einem Dorffest, bei dem ein Kalbskopf als Hauptpreis zu gewinnen ist und wie eine Monstranz der menschlichen Gier und der Mitleidslosigkeit herbeigetragen wird, die Fassung verlieren und aufschreien: »Dies ist unser Herr Jesus Christus!«

Trakl im Garten in der Pfeifergasse.

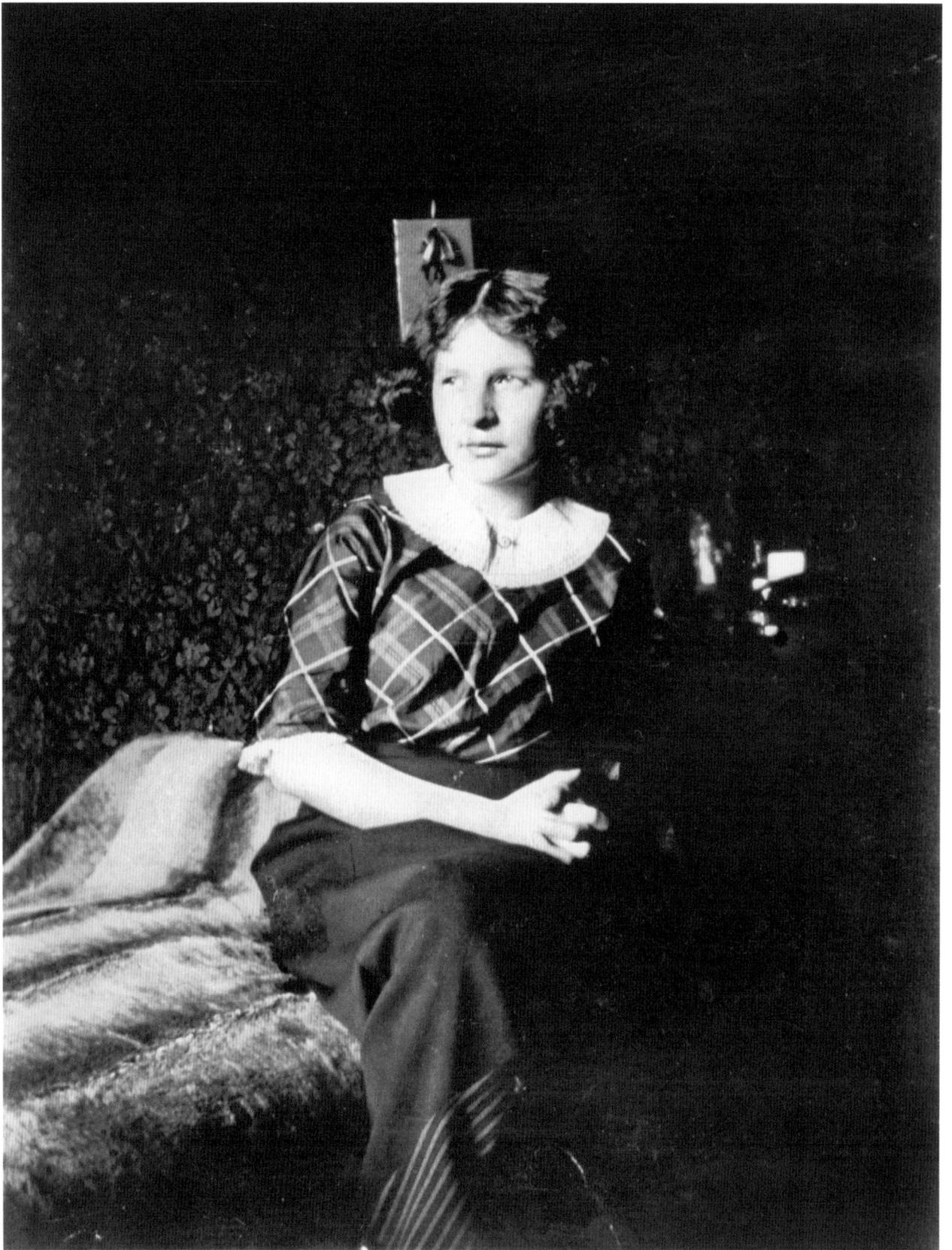

Totentag.
Die Schwester als Braut

W ie der ihm in Unheilsahnungen verwandte Georg Heym erhofft sich auch Georg Trakl einen Erfolg als Bühnenautor. Jedoch anders als bei Heym, von dem mehrere hundert Seiten Dramentexte hinterlassen sind, gibt es von Trakl nur wenige Fragmente: Das weitere hat er selbst vernichtet.

Es ist Gustav Streicher, ein in Salzburg erfolgreicher, wenn auch von den Bürgern beargwöhnter Autor, der Trakl den Kontakt zu Carl Astner vermittelt. Dieser leitet seit 1903 das Stadttheater. Streichers Stück *Stephan Fadinger* war dort aufgeführt worden. Das verlieh dem tuberkulosekranken Autor eine gewisse Autorität in Sachen Theater, das es in einer konservativen Stadt wie Salzburg schwer hatte. Mit Streicher verbringt der Apothekenpraktikant Georg Trakl nun oft gemeinsam die Abende in Wirtshäusern. Dieser versucht für Trakl, der dazu zu schüchtern ist, Texte in Redaktionen anzubieten – mit wechselndem Erfolg. Es kommt 1906 sogar zu einer konzertierten Werbeaktion beider für das Stadttheater anlässlich der Aufführung von Oscar Wildes *Salomé*. Streicher kündigt sie vorab im *Salzburger Volksblatt* an, Trakl in der kleineren *Salzburger Zeitung*, in der allerdings weniger Salomé als der die mörderische Szenerie bescheinende »Mond« im Mittelpunkt steht. Als der Theaterdirektor Astner hört, der neunzehnjährige Autor, Sohn eines bekannten Salzburger Geschäftsinhabers, habe einen Einakter geschrieben, ist er schnell bereit, diesen aufzuführen.

Ein wenig ist es nun so wie im *Raub der Sabinerinnen* – der Theaterdirektor, kein Emanuel Striese, sieht sich dennoch mit der Not konfrontiert, den Salzburger Bürgern etwas zu bieten. Das Stück des Sohns eines angesehenen Mitbürgers – das ist für viele Salzburger Bürger Grund genug, dem Theater ihre Aufwartung zu machen. Ob die Familie Trakl, die sich dem Schreiben Georgs gegenüber gänz-

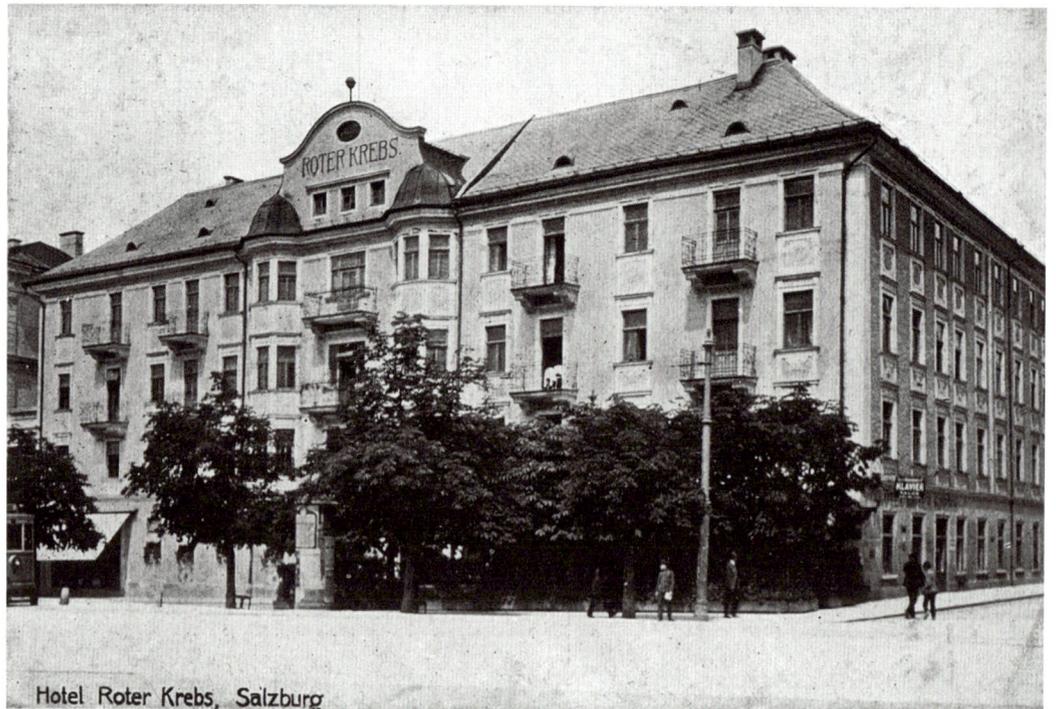

Hotel Roter Krebs, Salzburg

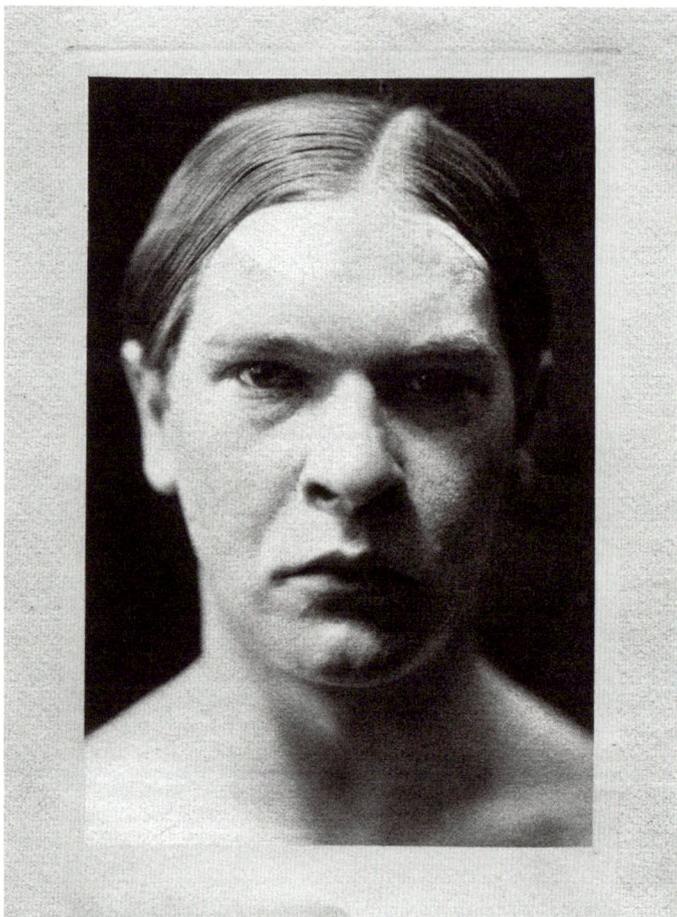

Trakl nahm im Winter 1911 regelmäßig an
den Zusammenkünften der »Salzburger
Literatur- und Kunstgesellschaft Pan« teil,
die sich zwei Mal im Monat im Gasthof des
Hotels *Roter Krebs* am Mirabellplatz traf.

Georg Trakl. 1909/10.

lich desinteressiert zeigt, überhaupt bei der Aufführung erscheint? Es sind keinerlei Reaktionen überliefert.

Die Aufführung des Stücks, das den Titel *Totentag* trägt, ist immerhin ausverkauft und die Salzburger applaudieren brav. Es erscheinen einige Rezensionen, zurückhaltend freundlich, nur eine, die der konservativ-katholischen *Salzburger Chronik*, ist voller Häme: »Wir wissen nicht, wer und was der Unglückselige ist, der aus unbekannten Gründen sich verleiten ließ, sich mit seinem Geistes(?)kind auf die Bühne zu wagen. Der Herr ist offenbar noch so jung, daß man ihm das Stück als Jugendstreich verzeihen muß, unbegreiflich hingegen bleibt, wie man sich zur Annahme einer solchen Arbeit verstehen konnte. Eine oberflächliche Lektüre hätte doch gezeigt, daß im ganzen kein Sinn und Verstand enthalten sind. Nur Auszüge aus Ibsen und Nitzsche schmücken das Stück, aber nicht einmal ordentlich aneinander gereiht sind sie, sondern formlos zu einem Ganzen vereint – geradezu eine Beleidigung für die beiden Genannten.« – Starke Worte, zumal aus dem Munde eines Rezensenten, der Nietzsche falsch schreibt.

Der Stücktext ist nicht überliefert, nur eine Inhaltsangabe. Ein erblindeter Jüngling ist Trakls Haupheld, er liebt ein Mädchen namens Grete (!). Aber diese lässt sich auf den Studenten Fritz ein, was den blinden romantischen Helden auf der Stelle wahnsinnig werden lässt, so dass er sich, wie es heißt, »auf offener Bühne entleibt«. Das klingt nach pubertärer Selbstmordandrohung, die seine Schwester Grete betrifft, oder auch schlicht nach ungewollter Parodie. Jedenfalls nicht nach Wedekinds umweglosem Selbstporträt einer jungen Generation mit *Frühlings Erwachen*. Erstaunlich, dass sich sowohl Georg Heym als auch Georg Trakl (von dem neben einem Puppenspiel *Blaubart* auch ein *Don Juan*-Fragment erhalten ist) in ihren dramatischen Versuchen in eine altbackene Sprache flüchten, wie schlechte Schiller-Epigonen wirken.

Obwohl man die Aufführung nicht unbedingt einen Erfolg nennen kann, abgesehen davon, dass das Haus ausverkauft war (ein gewichtiges Argument), entschließt sich Astner noch einen zweiten Einakter seines Jungautors herauszubringen, worin ihn Gustav Streicher wiederum bestärkt. *Fata Morgana* wirkt bereits in der Inhaltsangabe höchst verworren. Ein einsamer Wanderer, der sich in einer Wüste verirrt hat, imaginiert sich in eine Liebesnacht mit Cleopatra hinein. Als er aus seinem Traum erwacht, stürzt er sich von einem hohen Felsen in die Tiefe.

Die Frau ist Trugbild, wer ihm folgt, geht zugrunde, ist hier wohl die Botschaft. Dieser zweite Abend stößt dann jedoch auf einhellige Ablehnung, was Georg Trakl schwer trifft. Die Schwester Grete gespenstert also bereits in seinen ersten Schreibversuchen bis hin zu den letzten Gedichten im Garnisonsspital in Krakau herum, dort in Verbindung mit »Schwermut« und »Schatten«. Die Schwester ist die »Mönchin« – ein Wort, das es nicht gibt. Aber keine Nonne ist hier gemeint, sondern die weibliche Entsprechung zum Mönch, zu dem sich Trakl selbst stilisiert. Das Weibliche als die andere, dunkle Seite seiner selbst. Noch mehr kann man den Widerspruch zwischen Zölibat und Askese auf der einen und Triebhaftigkeit, ausschweifender Entgrenzung der eigenen Partikularität auf der anderen Seite nicht steigern.

Was unterschied Grete, die zum magischen Gegenpol in Georg Trakls Leben werden sollte, so von den anderen Geschwistern? Warum trug gerade sie das Zeichen der Auserwähltheit, dem Georg Trakl so blindlings folgte?

Der ältere Bruder Fritz, der es in seiner militärischen Laufbahn bis zum Major brachte, erinnert sich an das Verhältnis der beiden: »Grete war ein vergnügtes junges Mädchen, bis sie später ganz unter seinen Einfluß geriet. Sie las alle seine Bücher mit, und sie steckten viel zusammen.« Die Geschwister, auch das wird deutlich, verklärten sich gegenseitig bis zu Anbetung. Den Freunden Georg Trakls blieb es bereits auf dem Gymnasium nicht verborgen: Für Georg gab es nur ein schönstes Mädchen und eine größte Künstlerin, das war seine Schwester Grete. Er, der Dichter, der er erst noch werden wollte (und wurde) und sie, die Pianistin, die es trotz Begabung nie auf die Bühne schaffte. Ist das auch die Schuld des älteren Bruders, der seiner jüngeren Schwester ein Schutz und Beistand hätte sein sollen? Stattdessen hat er sie mit in seinen Selbstzerstörungstaumel hineingezogen, ihr die Drogen beschafft, denen sie vielleicht noch haltloser verfiel als er.

Der in jeder Lebensphase zuverlässige Freund und Mäzen Georg Trakls, *Brenner*-Herausgeber Ludwig von Ficker, berichtet 1934 in einem Brief an Werner Myknecht: »Die tragische Beziehung Trakls zu seiner Schwester – die Selbstvernichtung gleichsam in Beziehung zum eigenen Blut – ist aus seinen Dichtungen herauszulesen (bestätigt auch durch die Jugendgedichte). Sie ist für das Bild des Menschen bei Trakl wichtig, für das Inferno, durch das er gegangen ist, um seine Erlösungshoffnung, die ganze Passion zu verstehen.« Darüber aber

sei Trakl »die Verstummtheit selbst« gewesen. Ein wesentliches Indiz für den tatsächlich stattgefundenen – und nicht nur in der Dichtung imaginierten – Inzest zwischen den Geschwistern zeigt sich (neben der systematischen Unterdrückung von Briefen und Aufzeichnungen durch die Familie), wenn von Ficker fortfährt: »doch hat sich mir seine Schwester, die nach seinem Tod nur mehr ein Schatten seiner und ihrer selbst war, in einem verzweifelten Selbstverwerfungsbedürfnis – sie hat ja später Hand an sich gelegt – darüber einmal anvertraut.«

Die Schlusszeilen des Gedichtes »Sabbath« offenbaren Georg Trakls Verfassung: »Mein Fleisch, ermattet von den schwülen Dünsten, / Und schmerzverzückt von fürchterlichen Brünsten.«

Da ahnt sich der Zweiundzwanzigjährige, ein Jahr vor dem Tod seines Vaters, bereits in einem Abwärtsstrudel gefangen. Die Drogen haben nicht nur seinen Willen gebrochen, sie haben seine Einbildungskraft auf geradezu paranoide Weise gesteigert, sein Sehen ist von der Halluzination nicht mehr zu trennen, er ist ein Gefangener. Auch ein erotisch der Schwester Höriger? 1908 schenkt Georg seiner Schwester Flauberts *Madame Bovary* mit der Widmung: »Meinem geliebten kleinen Dämon, der entstiegen ist dem süßesten und tiefsten Märchen aus 1001 Nacht.« Das klingt nach *Wälsungenblut*, Bruder-Schwester-Liebe der dramatischsten Art. Man hat gesagt, wäre Georg Trakl nicht inmitten all seiner Triebverfallenheit von einem katholischen Marienkult besessen gewesen, der eine imaginäre Reinheit des Weibes feiert (darin Verlaine verwandt), dann hätte dieses zweifellos verbotene Geschwister-Verhältnis nicht solch dämonische und letztlich selbstzerstörerische Züge annehmen müssen.

Georg Trakl kann sich nicht frei machen von der Schwester, aber er kann den Zustand seiner erotischen Verfallenheit auch nicht als unabänderlich hinnehmen. Hier findet alles Reden vom »unlebbaren Leben« seinen Anfang. Die Not des Sagens wächst. Allein noch im Gedicht ist Zuflucht, wendet sich die schwere Last der Lebensbedrückung zur Lust des gelingenden Ausdrucks: »Wo du gehst wird Herbst und Abend / Blaues Wild, das unter Bäumen tönt / Einsamer Weiher am Abend. // Leise der Flug der Vögel tönt, / Die Schwermut über deinen Augenbogen. / Dein schmales Lächeln tönt. // Gott hat deine Lider verbogen. / Sterne suchen nachts, Karfreitagskind, / Deinen Stirnenbogen.« (»An die Schwester«) Es gab – und gibt – immer wieder Hinweise darauf, dass das Inzest-Motiv auch ein aus der

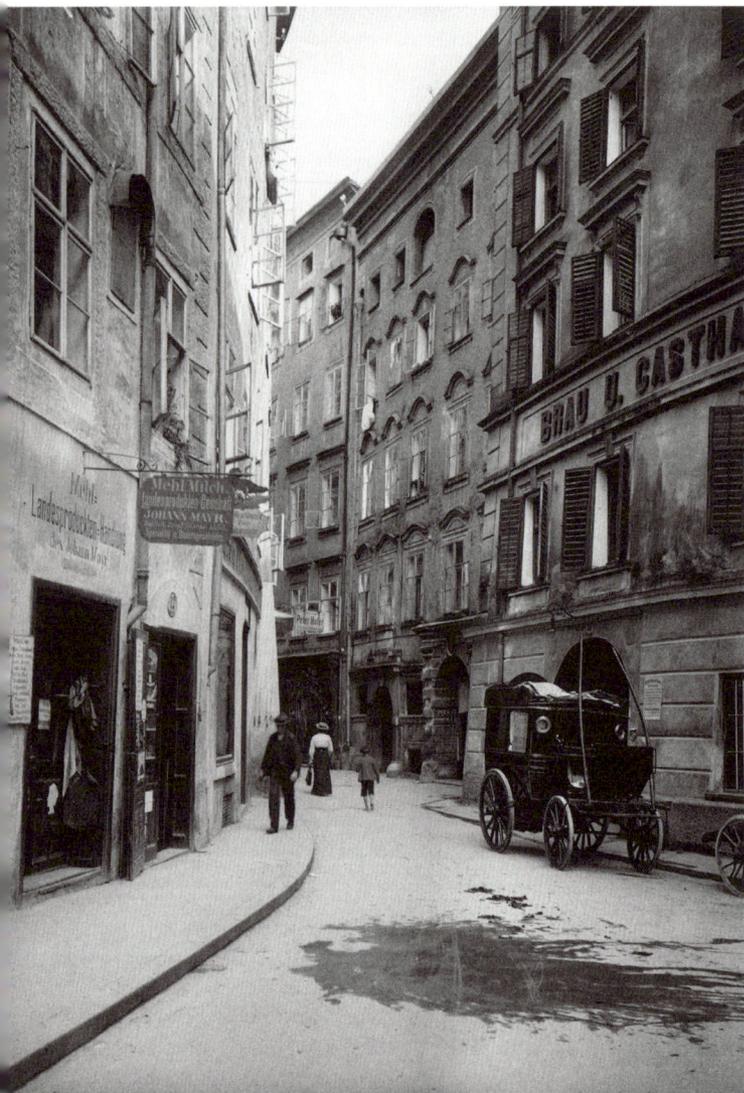

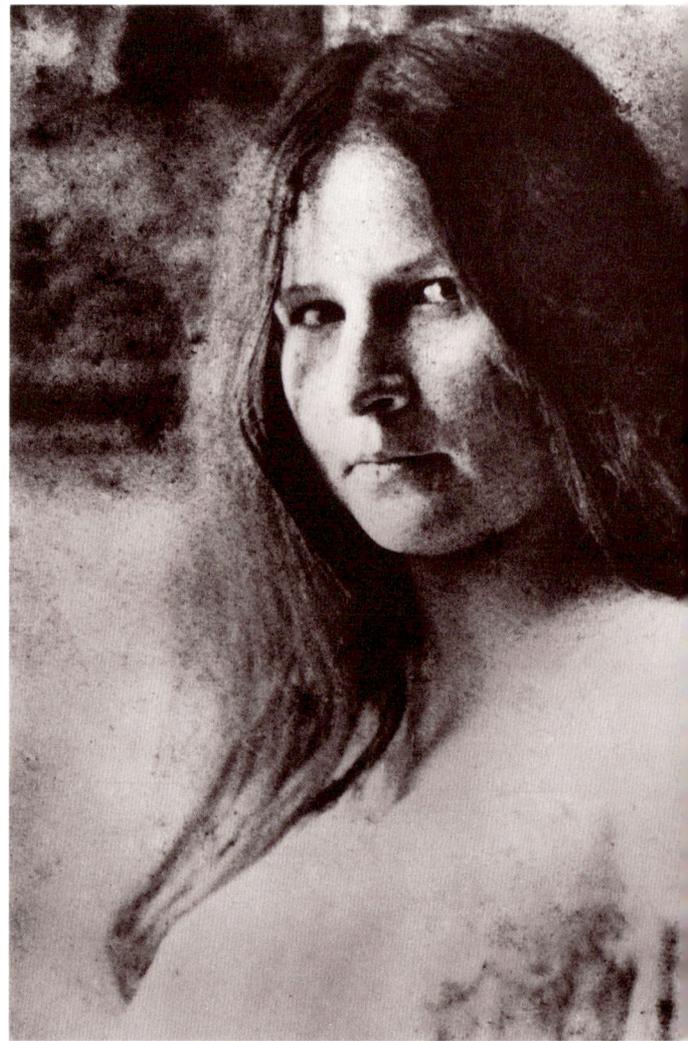

Grete Langen-Trakl. Undatierte
Aufnahme.

Die Judengasse in Salzburg.

zeitgenössischen Literatur angelesenes sein könnte, immerhin ist Richard Wagner ein Thema für Trakl. In der *Walküre* zeugen Siegmund und Sieglinde den unglücklichen Helden Siegfried.

Trakls Freund Erhard Buschbeck beschwört 1938, auch in seiner Funktion als Dramaturg am Burgtheater Wien (Österreich wird gerade von den Nazis »heim ins Reich« geholt), den ebenfalls mit Trakl befreundeten Karl Röck, jedem Gerücht einer Inzest-Beziehung Georg Takls zu seiner Schwester Grete entgegenzutreten: »Zwischen Trakl und seiner Schwester Grete hat es niemals so etwas wie eine Blutschuld gegeben, was diesbezüglich in Gedichten steht, ist lediglich ein Aufrücken von Gedankensünde, die niemals in die Realität herübergegriffen hat. Es war bei ihm eine geistige Leidenschaft zur Schuld, nie eine andere … Nochmals: ich habe dabei nicht die furchtbare Schädigung, die das äußere Ansehen Trakls erleiden würde, im Auge, sondern einzig und allein die Wahrheit, die wir kennen.« Allerdings weiß Trakls Biograph Otto Basil davon, dass Buschbeck selbst im Jahre 1912 eine heftige erotische Beziehung zu Grete hatte: Diese fortgesetzte Untreue Gretes machte den Bruder in höchstem Maße eifersüchtig. Der aktuelle Anlass für Buschbecks Intervention wird jedoch gewesen sein, dass er plante, im Salzburger Otto Müller Verlag einen Band mit Trakls Jugendgedichten *Aus goldenem Kelch* herauszubringen. Da hätte ein Inzest-Gerücht fatale Folgen gehabt.

Georg Trakl sucht auf ekstatische Weise Reinheit und lebt den Exzess: Mönch und Wüstling in einem. Askese und Ausschweifung sind Themen, von denen er bei Dostojewski liest, dessen Frauenfiguren (Sonja aus *Schuld und Sühne*) ihm deshalb so nah sind, weil sie in den Augen der Welt oft sündhaft erscheinen, doch in den Augen Gottes schuldlos sind.

Freunde haben sein Gesicht mit dem eines Verbrechers verglichen. Sieht man Fotos des Zwanzigjährigen ist man irritiert, sogar schockiert. Hinter dieser Stirn scheinen Mordphantasien zu lauern. Und dann, parallel dazu, ein anderes Bemerken: Der hypersensible, krankhaft schüchterne Mensch ist unfähig, einen Fremden anzusprechen, er windet sich qualvoll in Angst vor allem, was mit Öffentlichkeit und Auftreten zu tun hat. Nicht einmal in Begleitung des Freundes Ludwig von Ficker wird er kurz vor dem Ersten Weltkrieg in der Lage sein, eine Bankfiliale zu betreten, um die nicht geringe Summe abzuholen, die Ludwig Wittgenstein ihm (auch anderen bedürftigen Künstlern, Rilke darunter) aus einer Erbschaft zukommen ließ.

Welch ungeheure Scheu des Aussprechens verbunden mit einer Aura der Einsamkeit! Beides zusammen wird zum Gefängnis, in dem sich Georg Trakl eingesperrt sieht. Die Hermetik seiner Dichtung resultiert hieraus.

Inzest ist heute in unserer westlich-aufgeklärten Gesellschaft immer noch ein intaktes Tabu (eines der wenigen neben der Pädophilie) – doch wie stark muss die Drohung erst im katholischen Salzburg vor dem Ersten Weltkrieg gewesen sein! Wie sehr hat die Rassenideologie der Nazis das Thema der »Blutschande« dann noch verschärft – vermutlich steht das Verdikt der »Entartung«, nicht nur der Dichtung (der ohnehin) auch des Menschen, hinter Buschbecks Beschwörung, jeder Rede über eine unerlaubte Beziehung des Bruders zur Schwester entgegenzutreten.

Aber es ist noch fataler. Otto Basil, der Trakl aus seiner Salzburger Zeit kannte, vermutet, dieser selbst sei in Entartungstheorien verstrickt gewesen. Eines seiner frühen Gedichte (ein schwaches) hat das zum Thema. Da hören wir kryptokatholisches Vergebungsgestammel, das zeigt, in welchen Gedankenkreis er seine Schuldgefühle stellt: »Es dräut die Nacht am Lager unsrer Küsse. / Es flüstert wo: Wer nimmt von euch die Schuld? / Noch bebend von verruchter Wollust Süße / Wir beten: Verzeih uns, Maria, in deiner Huld! // Aus Blumenschalen steigen gierige Düfte, / Umschmeicheln unsre Stirnen bleich von Schuld. / Ermattend unterm Hauch der schwülen Lüfte / Wir träumen: Verzeih uns, Maria, in Deiner Huld! // Doch lauter rauscht der Brunnen der Sirenen / Und dunkler ragt die Sphinx vor unsrer Schuld, / Daß unsre Herzen sündiger wieder tönen / Wir schluchzen: Verzeih uns, Maria, in deiner Huld!« (»Blutschuld«)

Was ist von solcherart Blut-Beschwörung bei Trakl zu halten? Otto Basil zeigt hier einen Abgrund auf, der nicht beschwiegen werden darf: »Das Wort Blut kehrt in seinen Phantasien auffallend häufig wieder, es wird jedesmal mit großer Schwerkraft gebraucht, mit einer Feierlichkeit, die etwas Religiöses, etwas von der Blutzeugenschaft der Märtyrer hat. Und doch ist ›Blut‹ bei Trakl keine religiöse oder romantische Vokabel, sondern eine ›rassistische‹, wenn man dies im metaphysischen Sinne verstehen will. Die Blutmystik des Neutemplers Lanz von Liebenfels (der, obwohl in der Theorie Züchter einer heliogermanischen Blau-Blond-Rasse, den Juden Karl Kraus anhimmelte) findet im Traklschen Gedicht eine entfernte Entsprechung.«

Diese falsche Mystik konkurriert dann bei Trakl mit der wahren. Latente Ansätze von Antisemitismus, die auch aus solcherart Mystizismus resultieren, gibt es allerdings bei ihm, wenn auch nur vereinzelt, so in der kurzen Notiz vom 13. November 1911: »Wenn ein Jüdl fickt, kriegt er Filzläuse! Ein Christenmensch hört alle Engel singen.« Ein schlechter Witz – viel mehr wohl nicht. So sah es auch Else Lasker-Schüler, die im Heimatlosen ihr Alter Ego erkannte und liebte (»Seine Augen standen ganz fern. / Er war als Knabe einmal schon im Himmel.«), seine Schwester Grete aber strikt ablehnte, auch wegen ihres unverhohlenen Judenhasses.

Über den Unterschied von Mystik und Mystik hat Robert Musil, dieser große Chronist des Untergangs einer alten Welt, im *Mann ohne Eigenschaften* die wohl gültigste Definition gegeben, in dem er die »taghelle« von der »Schleudermystik zu billigstem Preis und Lob« unterschied. Letztere sei »im Grunde ihrer beständigen Gottergriffenheit über die Maßen liederlich« und es gelte sich eher noch als ihr der Ohnmacht zu überlassen, »eine zum Greifen deutliche Farbe mit Worten zu bezeichnen oder eine der Formen zu beschreiben«. Die »taghelle Mystik« dagegen ist tiefskeptisch, Einheitsvisionen von Seher und Gesehenem betreffend: »Denn das Wort schneidet nicht in solchem Zustand, und die Frucht bleibt am Ast, ob man sie gleich schon im Mund meint: das ist wohl das erste Geheimnis der taghellen Mystik.«

Die Mehrräumigkeit der Worte Mystik und Mythos auslotend, Einheitsvisionen ekstatisch steigernd und gleichzeitig skeptisch-kühl eine Beobachterposition dazu einnehmend: Dieses Zugleich, ein drängend anhebendes Dennoch zu aller Gewissheit, macht die anhaltende Faszination von Trakls Dichtung aus. Der Beter muss zweifeln, der Zweifler betet am innigsten. Der Aufsteigende stürzt. Diese Paradoxien in Trakls Dichtung sind archetypischer Natur. Hier leuchten die Scherben eines längst zerbrochenen Gefäßes, der Traum ist immer ein doppelter: Offenbarung und Untergang.

Wien, die Drecksstadt

A m Ende seiner Praktikantenzeit in Hinterhubers Apotheke »Zum weißen Engel« legt der bisher in seiner Kellerunterwelt verborgene Georg Trakl einen unvermuteten Eifer an den Tag. Das hat einen simplen Grund: Er will das Examen vorzeitig ablegen, um damit nicht nur die Hochschulreife zu erlangen, sondern auch – was für ihn wichtiger ist – die Berechtigung zum Einjährig-Freiwilligen-Jahr in der k. u. k. Armee, was gleichbedeutend mit dem Beginn einer Offizierslaufbahn ist und nur Studenten gewährt wird. Um noch vor der Musterung diese Hochschulreife zu erlangen, beantragt Georg Trakl Ende 1907 die Zulassung zum vorgezogenen Examen. Er erhält die Erlaubnis und besteht es. Das gehört zu den wenigen Dingen aus der praktischen Alltagswelt, die Georg Trakl in seinem Leben gelingen werden. Um sein Pharmaziestudium zu beginnen, immatrikuliert er sich an der Universität Wien.

Die Großstadt ist für ihn ein Schock. Er ist die beschaulich-überschaubaren Salzburger Verhältnisse gewohnt und besitzt wenig Weltläufigkeit. Von Wien aus gesehen ist Salzburg für ihn nun »eine Stadt, die ich über alles liebe«. War ihm sonst Salzburg durchaus zu eng, so erfährt die Schwester Maria nun: »Ich weiß nicht ob jemand den Zauber dieser Stadt so wie ich empfinden kann, ein Zauber, der einem das Herz traurig von übergroßem Glücke macht! Ich bin immer traurig, wenn ich glücklich bin! Ist das nicht merkwürdig!«

Er lebt das Glück der Erinnerung an eine Stadt, in der er die letzten drei Jahre im Keller einer Apotheke verbrachte. Nun schwelgt er in Bildern vom Kapuzinerberg, der im »flammenden Rot« des Herbstes steht, in Erinnerungen an das Glockenspiel, an Brunnen, Residenzplatz und Dom, der »majestätische Schatten« wirft. Georg Trakl, der noch nie lange von zu Hause fort war, hat schlicht Heimweh!

Georg Trakl als Einjährig-Freiwilliger.

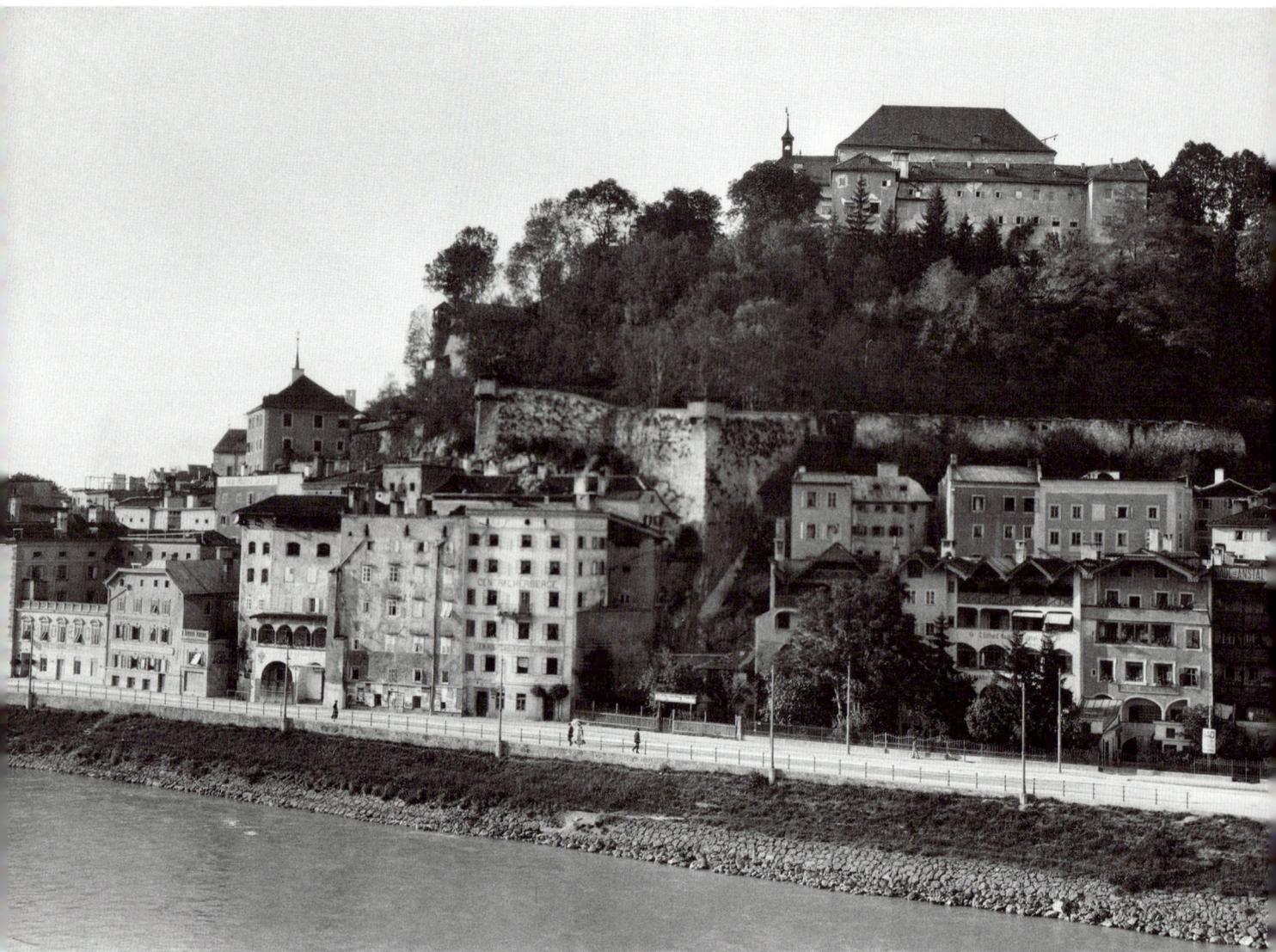

Salzburg. Blick Richtung Äußerer Stein und
Kapuzinerberg.

Aber so unterschiedlich, wie es ihm erscheinen will, sind Wien und Salzburg dann doch nicht, jedenfalls nicht aus der Perspektive des kommenden Dichters. Der wird weder in Wien noch in Salzburg sein Publikum finden. Laut Ausleihstatistik öffentlicher Bibliotheken sind 1912 in Salzburg die fünf beliebtesten Autoren in der Reihenfolge der Entleihhäufigkeit: Ludwig Ganghofer, Peter Rosegger, Friedrich Gerstäcker, Felix Dahn und Emile Zola. In der Metropole Wien unterscheidet sich das nur unwesentlich. Die Top 5 hier: Peter Rosegger, Jules Verne, Emile Zola, Ludwig Ganghofer und Friedrich Gerstäcker. Immerhin schafft es hier Jules Verne, neben Emile Zola bemerkt zu werden. Der Literaturbetrieb wartet nicht auf einen Georg Trakl, der von Tod und Verfall eines Zeitalters schreibt, so schrecklich wie schön.

Grete ist früh fern von zu Haus, sie kommt bereits mit elf Jahren aufs Internat nach Sankt Pölten und danach auf weitere Mädchenpensionate – woran Georg vermutlich nicht schuldlos ist, denn die Eltern sehen die Annäherungsversuche des Halbwüchsigen an die Schwester mit zunehmender Sorge. Nun also, Lobgesänge auf Salzburg, jene Stadt, die er drei Jahre später in bitteren Briefen die »verstorbene Stadt« oder auch »vermorschte Stadt voll Kirchen und Bildern des Todes« nennen wird.

In seinem ersten Brief aus Wien von Ende Oktober 1908 schreibt der Einundzwanzigjährige an seine Schwester Maria über die Eindrücke aus der Metropole: »Die Wiener gefallen mir gar nicht. Es ist ein Volk, das eine Unsumme, dummer, alberner, auch gemeiner Eigenschaften hinter einer unangenehmen Bonhomie verbirgt. Mir ist nichts widerlicher, als ein forciertes Betonen der Gemütlichkeit! Auf der Elektrischen biedert sich einem der Kondukteur an, im Gasthaus ebenso der Kellner u. s. w. Man wird allerorten in der schamlosesten Weise angestrudelt. Und der Endzweck all' dieser Attentate ist – das Trinkgeld! Die Erfahrung mußte ich schon machen, daß in Wien alles seine Trinkgeldtaxe hat. Der Teufel hole diese unverschämten Wanzen!« – Als echter Neu-Wiener schließt er seinen Brief nach Salzburg übermütig: »Schickt nur Manna!«

Nein, Wien wird ihm, dem Bewohner der Ränder, immer fremd bleiben. Die Hauptstadt von k. u. k. Österreich-Ungarn gibt ihm keine prägenden Bilder, wie Salzburg mit dem Kapuzinerberg oder Schloss Mirabell. In Salzburg gibt es zwei Bordelle, doch was weiß er von Wien, diesem goldbeglänzten Moloch? Die Fremdheit der Großstadt

lässt ihn auch anders auf sich selbst blicken, wie seine Schwester Hermine erfährt: »Was mir in diesen Tagen geschah, das zu beobachten hat mich genugsam interessiert, denn es schien mir nicht gewöhnlich und trotzdem wieder nicht so außergewöhnlich, wenn ich all meine Veranlagungen in Betracht nehme. Als ich hier ankam, war es mir, als sähe ich zum ersten Male das Leben so klar wie es ist, ohne alle persönliche Deutung, nackt, voraussetzungslos, als vernähme ich alle jene Stimmen, die die Wirklichkeit spricht, die grausamen, peinlich vernehmbar. Und einen Augenblick spürte ich etwas von dem Druck, der auf den Menschen für gewöhnlich lastet, und das Treibende des Schicksals.«

Es überfällt Georg Trakl in Wien ein Gefühl des langsamen Versinkens in einer Parallelwelt: »Ich glaube, es müßte furchtbar sein, immer so zu leben, im Vollgefühl all der animalischen Triebe, die das Leben durch die Zeiten wälzen. Ich habe die fürchterlichsten Möglichkeiten in mir gefühlt, gerochen, getastet und im Blute die Dämonen heulen hören, die tausend Teufel mit ihren Stacheln, die das Fleisch wahnsinnig machen. Welch entsetzlicher Alp!« (Brief vom 5. Oktober 1908 an Hermine) Doch noch gibt es die Erfahrung der Euphorie, der Befreiung aus dem Alpdruck: »Vorbei! Heute ist diese Vision der Wirklichkeit wieder in Nichts versunken, ferne sind mir die Dinge, ferner noch ihre Stimme und ich lausche, ganz beseeltes Ohr, wieder auf die Melodien, die in mir sind, und mein beschwingtes Auge träumt wieder seine Bilder, die schöner sind als alle Wirklichkeit! Ich bin bei mir, bin meine Welt! Meine ganze, schöne Welt, voll unendlichen Wohllauts.«

Seine Welt schwankt, sie ist aus Traum und Drogen erstanden. Was für Worte geben ihr den Klang? Hier scheint alles auf die Melodie gebaut, das ist das Erbteil des feindlichen Liebespaares Verlaine-Rimbaud. Ein schwerer Moll-Klang, unterbrochen nur von aggressiven Dur-Aufschwüngen. Das Gefühl dieser ersten Monate in Wien teilt sich in einem Gedicht aus dem Jahr 1909 mit, das sich im Nachlass erhalten hat. »Ich sah mich durch verlass'ne Zimmer gehen. / – Die Sterne tanzten irr auf blauem Grunde, / Und auf den Feldern heulten laut die Hunde, / Und in den Wipfeln wühlte wild der Föhn. / Doch plötzlich: Stille! Dumpfe Fieberglut / Läßt giftige Blumen blühn aus meinem Munde, / Aus dem Geäst fällt wie aus einer Wunde / Blaß schimmernd Tau, und fällt, und fällt wie Blut. // Aus eines Spiegels trügerischer Leere / Hebt langsam sich, und wie ins Ungefähre / Aus Graun und Finsternis ein Antlitz: Kain! // Sehr leise rauscht die sam-

tene Portiere, / Durchs Fenster schaut der Mond gleichwie ins Leere, / Da bin mit meinem Mörder ich allein.« (»Das Grauen«)

Georg Trakl kämpft mit schweren Depressionen. Da wo das Ich sein sollte, lastet bloß bleischwere Leere. Er ist sich selbst sein größter Feind. Der Mörder, mit dem er sich im Zimmer allein weiß, ist er selbst. Noch scheint es nur ein nächtlicher Traum, ein mondenes Schreckensbild, aber es drängt durch die Dämmerung in den Tag, droht Tat zu werden.

Grete ist ebenfalls seit September 1909 in Wien, eingeschrieben an der Akademie für Musik und Darstellende Kunst im Hauptfach Klavier bei Paul de Conne – doch zur Prüfung tritt sie nicht an, »aus Krankheit oder sonstiger Ursachen«, so heißt es. Dass die Geschwister in Verbindung waren, ist sicher, erhalten hat sich ein Brief Gretes (in ihrer befremdlich stilisierten Schrift), in dem sie Georg um Opium bittet. Der Bruder als Dealer.

Gibt es aus Wien nichts Positives zu berichten? Doch, es ist die Stadt von Karl Kraus und seiner *Fackel*, die den Wienern die Gemütlichkeit austreiben will. Wenn Georg Trakl 1913 an Ludwig von Ficker von »Wien, dieser Drecksstadt« schreiben wird, dann nimmt er mit dieser Formulierung auch für Karl Kraus Partei. Es ist der Geist der Zeit, den Trakl bei Kraus attackiert sieht: Und dieser scheint ihm genauso verdorben und sündhaft wie jener, den er in sich selbst spürt. Aber hier in Wien, und das ist entscheidend, verändern sich die Maßstäbe. Der Horizont weitet sich. So bekommt Erhard Buschbeck im Juni 1909 als Resümee der soeben besuchten Wiener Kunstschau die euphorischen Zeilen zu lesen: »O Größe O ewiger Kokoschka!« Er ist also nicht allein im Kampf mit den Dämonen, den inneren und den äußeren! Trakl kommt in Wien zum ersten Mal in Berührung mit moderner Kunst. Oskar Kokoschka ist auch der Autor des Stückes *Mörder, Hoffnung der Frauen* – da sieht Trakl erstmals jene Triebhaftigkeit, die auch ihn peinigt, mit aller Aggressivität auf die Bühne geschleudert. Das ist eine Literatur und Malerei, die keinerlei Rücksichten nimmt auf die Erwartungen eines nach Erbaulichkeiten verlangenden Publikums. Trakl ist tief beeindruckt. So heißt es dann einen Brief später an Buschbeck: »Du kannst Dir nicht leicht vorstellen, welch eine Entzückung einen dahinrafft, wenn alles, was sich einem jahrelang zugedrängt hat, und was qualvoll nach einer Erlösung verlangte, so plötzlich und einem unerwartet ans Licht stürmt, freigeworden, freimachend. Ich habe gesegnete Tage hinter mir – o hätte

ich noch reichere vor mir, und kein Ende, um alles hinzugeben, wiederzugeben, was ich empfangen habe – und es wiederempfangen, wie es jeder nächste aufnimmt, der es vermag.«

In diesem Jahr beginnt sich auch sein eigenes Schreiben zu verändern, er lässt die Reimform zurück, die Gedichte tragen immer mehr Prosa in sich: Die Bilder werden welthaltiger, visionärer. Buschbeck wagt es, dem einflussreichen Hermann Bahr eine Leseprobe seines Freundes zu schicken und Trakl dankt mit den Worten: »Alles, was ich von ihm erhoffe ist, daß seine geklärte und selbstsichere Art, meine ununterbrochen schwankende und an allem verzweifelnde Natur um etliches festigt und klärt.« Doch obwohl sich Bahr kurzzeitig tatsächlich auf Trakl, dessen Talent er erkennt, einzulassen bereit ist, verläuft sich das wieder – auf dem Jahrmarkt der Kunst ist sich zuletzt doch jeder selbst der nächste. Hilfe und Zuspruch von außen also hat er kaum zu erwarten, dennoch: Sein Ausdruck wird sicherer, eben weil er etwas auszudrücken hat. Buschbeck allerdings bleibt Trakl treu – und auch die Freundschaft mit Bahr pflegt er weiter, so dass ihn dieser, als er 1918 Direktor des Burgtheaters wird, als Dramaturg mitnimmt: eine Lebensstellung.

Trakls Leben, mit seinem Unmaß an Alkohol und Drogen, seiner ihm selbst unheimlichen und verhassten Triebhaftigkeit, festigt sich nicht, anders als sein Schreiben. Im Gegenteil! Buschbeck erhält im Juli 1910 die merkwürdige Nachricht: »Nein, meine Angelegenheiten interessieren mich nicht mehr.« Das verwundert, denn er steht bereits vor dem Magister pharmaciae, nach den vier Semestern folgen zwei als Militärapotheker. Er könnte zufrieden sein, der totale Absturz, der bei ihm immer droht, ist vermieden. Dann stirbt am 18. Juni der Vater.

Die Prüfung der Bücher ergibt, dass das Geschäft seit Jahren überschuldet ist: Es gibt kein Erbe zu verteilen. Der ältere Stiefbruder Wilhelm übernimmt die Eisenhandlung, zwei Jahre später erfolgt der Bankrott. Die bislang regelmäßigen Zahlungen von zu Hause werden notgedrungen weniger, obwohl sie nie ganz aufhören: Für den extravaganten Lebensstil Trakls reicht das nicht. Einerseits ist er völlig anspruchslos, beschwört sogar die mönchische Askese mit einer Schale Milch und einem Stück Brot am Abend als Lebensideal. Andererseits beginnt die Zeit, in der er überall anfängt, sich Geld zu borgen. Er sei in »absoluter Verlegenheit«, bekommen die Freunde nun immer häufiger zu hören. Der spätere Herausgeber der Werke Trakls Karl Röck

Georg Trakl. Ohne Jahr.

notiert am 26. Oktober 1913, nachdem er »dem Trakl 10 K gepumpt« hat: »Er braucht 200 K monatlich: 2 K pro Tag für Weintrinken und Rauchen. Wie viele Menschen leben mit diesem Geld ganz.«

Trakl fühlt sich inmitten des Verfalls ausgesetzt, die Operettenseligkeit der Walzerstadt stößt ihn mehr denn je ab. Buschbeck ist in dieser Zeit der Mensch, der ihm am nächsten steht. Er erfährt: »Ich bin ganz allein in Wien. Vertrage es auch! Bis auf einen kleinen Brief, den ich vor kurzem bekommen, und eine große Angst und beispiellose Entäußerung! Ich möchte mich gerne ganz einhüllen und anderswohin unsichtbar werden. Und es bleibt immer bei den Worten, oder besser gesagt bei der fürchterlichen Ohnmacht! Soll ich Dir weiter in diesem Stil schreiben. Welch ein Unsinn!«

Das Neue, das ihn als Angst fest umklammert hält, ringt um einen Ausdruck: »Alles ist so ganz anders geworden. Man schaut und schaut – und die geringsten Dinge sind ohne Ende. Und man wird immer ärmer, je reicher man wird.« Da wächst in ihm ein mystisches Paradox heran, das seine Dichtung in bislang ungeahnte Labyrinthe aus Farben und Klängen führen wird. Aber da steigt auch eine ganz profane Not in ihm auf, er kommt mit seinem Geld nicht aus: Wein (bis zu zwei Liter täglich), Drogen (Opium, Kokain) und Schlafmittel (Veronal), dazu die Bordellbesuche – wie bei jedem Suchtkranken wachsen die Ausgaben in dem Maße, wie die Einnahmen sinken. Aber von eigenen Einnahmen kann bei Trakl ohnehin nicht die Rede sein. Er ist nun sogar gezwungen, seine Lieblingsbücher zu verkaufen, darunter die Dostojewski-Werke.

Trotz der Misere: Es gibt bereits Nachahmer seines Stils. *Der Merker* veröffentlicht Trakls Gedicht »Frauensegen«. Ludwig Ullmann, Kritiker dieser Halbmonatszeitschrift, liest erst seine Gedichte – und schreibt dann selber welche, die wie jene Trakls klingen! Zudem trägt er ihm eines davon vor – und fragt ihn nach seiner Meinung. Ist das Arglosigkeit oder Arglist? Für Trakl klingt das, was er hört, wie sein eigenes Gedicht »Der Gewitterabend«. Er fühlt sich bestohlen und berichtet den Fall empört Buschbeck: »Nicht nur, daß einzelne Bilder und Redewendungen beinahe wörtlich übernommen wurden (der Staub, der in den Gossen tanzt, Wolken ein Zug von wilden Rossen, Klirrend stößt der Wind in Scheiben, Glitzernd braust mit einemmale, etc. etc.) sind auch die Reime einzelner Strophen und ihre Wertigkeit den meinigen vollkommen gleich, vollkommen gleich meine bildhafte Manier, die in vier Strophenzeilen vier einzelne Bildteile

zu einem einzigen Eindruck zusammenschmiedet, mit einem Wort bis ins kleinste Detail ist das Gewand, die heiß errungene Manier meiner Arbeiten nachgebildet worden. Wenn auch diesem ›verwandten‹ Gedicht das lebendige Fieber fehlt, das sich eben gerade diese Form schaffen mußte, und das ganze mir als ein Machwerk ohne Seele erscheint, so kann es mir doch als gänzlich Unbekanntem und Ungehörtem nicht gleichgiltig sein, vielleicht demnächst irgendwo das Zerrbild meines eigenen Antlitzes als Maske vor eines Fremden Gesicht auftauchen zu sehn – ! Wahrhaftig mich ekelt der Gedanke, bereits vor Eintritt in diese papierene Welt, von einem Beflissenen journalistisch ausgebeutet zu werden, mich ekelt diese Gosse voll Verlogenheit und Gemeinheit und mir bleibt nichts übrig, als Tür und Haus zu sperren vor allem Nebelgezücht. Im übrigen will ich schweigen.«

Buschbeck, der dienstbare Geist (daran stößt Trakl sich nicht), wird beauftragt, von Ullmann »unter irgend einem Vorwand« die Abschriften seiner Gedichte zurückzufordern. Immerhin, *Der Merker* hat dieses Gedicht von ihm veröffentlicht: »Schreitest unter deinen Frau'n / Und lächelst oft beklommen: / Sind so bange Tage kommen. / Weiß verblüht der Mohn am Zaun. // Wie dein Leib so schön geschwellt / Golden reift der Wein am Hügel. / Ferne glänzt des Weihers Spiegel / Und die Sense klirrt im Feld. // In den Büschen rollt der Tau, / Rot die Blätter niederfließen. / Seine liebe Frau zu grüßen / Naht ein Mohr dir braun und rauh.« (»Frauensegen«)

Dies ist keines der großen Gedichte Trakls. Es ist ein Gedicht im Übergang, hin zu reinem Klang, dem Wechselspiel von Verb und Adjektiv, das jene besondere visionäre Realität schafft: Das Sehen ist wichtiger als das Gesehene, im Akt des Sehens selbst erfolgt die Verwandlung, jene kurz aufblitzende Unio mystica von Seher und Gesehenem. Es sind Wendungen wie jene von der Sense, die im Feld »klirrt«, die eine andere Realität aufzeigen, neben solch konventionellen Bildern wie dem Wein, der golden reift, oder der lieben Frau, die zu grüßen ist, bricht hier eine andere Welt ein, die auch eine eigene Sprache besitzt: »In den Büschen rollt der Tau, Rot die Blätter niederfließen.«

Trakl muss inzwischen eine Absage Buschbecks hinnehmen: Nein, er kann ihm kein Geld leihen. Die Bitten um Geld werden immer häufiger und drängender. Aber in der Sache Ullmann gibt sich Trakl in einem Brief von Ende Juli 1910 dann wieder gelassener: »Was die

Das Exlibris Georg Trakls von
Max von Esterle.

Die erste *Brenner*-Nummer, Juni 1910.

bewußte Angelegenheit anlangt, so will ich sie als erledigt betrachten, wenigstens vorläufig! Ich habe auch nicht vor von Herrn U. meine Gedichte zurückzuverlangen, etwa wie ein schmollendes Kind. Es ist schon wieder ganz gleichgiltig. Was kann es mich kümmern ob jemand meine Arbeiten der Nachahmung für wert befindet. Das mag er am Ende mit seinem Gewissen austragen. Daß Herr U. meine Arbeiten an St. Zweig empfohlen hat, danke ich ihm!«

Und dann spiegelt sich in seiner Selbstbeschreibung etwas von dem, das solch gebundenen und ihrer selbst gewissen Naturen wie Ludwig Ullmann entgehen muss, jener Resonanzraum, in dem die Sprache Trakls erst zu sich kommt: »Aber ich bin derzeit von allzu viel (was für ein infernalisches Chaos von Rythmen und Bildern) bedrängt, als daß ich für anderes Zeit hätte, als dies zum geringsten Teile zu gestalten, um mich am Ende vor dem was man nicht überwältigen kann, als lächerlicher Stümper zu sehen, den der geringste äußere Anstoß in Krämpfe und Delirien versetzt.«

Ende August ist er auf Urlaub in Salzburg, Grete, so hat er erfahren, geht nach Berlin, um ihr Musikstudium fortzusetzen – alles vibriert in ihm: »Ich habe in der letzten Zeit um 5 Kilo abgenommen, es geht mir aber dabei recht gut, die allgemeine Nervosität des Jahrhunderts abgerechnet.«

Selbstbildnis als Kaspar Hauser

Im April 1912 ist Georg Trakl in Innsbruck, dieser »brutalsten und gemeinsten Stadt«. Er malt sich aus, was wäre, wenn er hier vielleicht die nächsten zehn Jahre zubringen müsste und könnte ob dieser Aussicht in einen »Tränenkrampf« verfallen. Es folgt der überraschende Satz: »Ich werde endlich doch immer ein armer Kaspar Hauser bleiben.« Jener Knabe ohne Herkunft, der alles und nichts verheißt – und am Ende ermordet wird. Das Bild eines Heimatlosen verkörpernd, des Fremdlings in der Welt schlechthin. Und auch Trakl träumt sich weg von hier, mindestens nach Wien, ober besser noch weiter fort: »Vielleicht geh ich auch nach Borneo.«

Nachdem dieses Leben noch eine kurze Weile so weiter vor sich hin stolpert, fallen Bekenntnisse wie dieses, er habe »in der letzten Zeit ein Meer von Wein verschlungen« ihm nicht schwer. Dann aber folgt der Stich ins Herz des Heimatlosen, als der er sich fühlt. Im »Kaspar Hauser Lied« (enthalten in der postum erschienenen Sammlung *Sebastian im Traum*) heißt es: »Ihm aber folgte Busch und Tier, / Haus und Dämmergarten weißer Menschen / Und sein Mörder suchte nach ihm.« Doch was ist geschehen im November 1913, wovon er Ludwig von Ficker so panisch schreibt? In seinem Hilferuf lesen wir, es hätten sich »so furchtbare Dinge ereignet, daß ich deren Schatten mein Lebtag nicht mehr loswerden kann. Ja, verehrter Freund, mein Leben ist in wenigen Tagen unsäglich zerbrochen worden und es bleibt nur mehr ein sprachloser Schmerz, dem selbst die Bitternis versagt ist ... Es ist steinernes Dunkel hereingebrochen. O mein Freund, wie klein und unglücklich bin ich geworden«.

Nachdem er einige Wochen, ja Monate in »Trübsinn und Trunkenheit« verlor und es nur rare Mitteilungen von ihm gibt, darunter keine, die die Schreckensmeldung erläutern würde (was nicht heißt, dass es sie nicht gab, nur, dass sie heute nicht mehr existieren), findet

Georg Trakls »Kaspar Hauser Lied«. Handschrift.

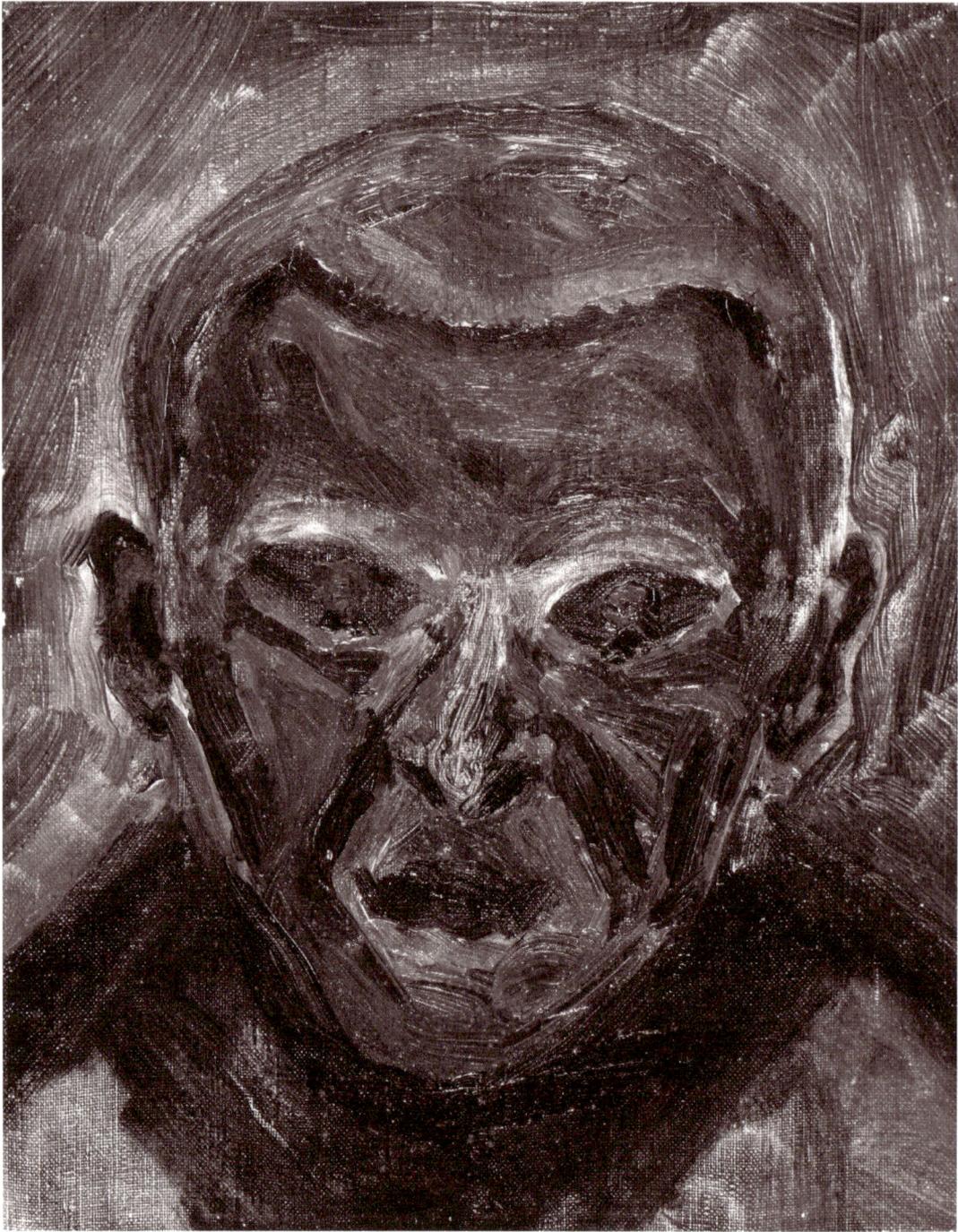

Selbstporträt Georg Trakls.

sich in einem Brief vom 19. März 1914 dann doch ein Hinweis auf den seelischen Ausnahmezustand, in dem sich Georg Trakl befindet: »Meine Schwester hat vor wenigen Tagen eine Fehlgeburt gehabt, die mit außerordentlich vehementen Blutungen verbunden war. Ihr Zustand ist ein besorgniserregender …«

War er, der Bruder, gar der Vater dieses Kindes? Es gibt keine Beweise, es sei denn, man wollte die Dichtung zum Zeugen aufrufen für etwas, das außerhalb ihrer wahr oder falsch ist – und das scheint ein unerlaubtes Verfahren. Doch in der letzten Zeile des Kaspar Hauser Liedes lesen wir: »Silbern sank des Ungebornen Haupt hin.« Da stellt sich wieder die Frage: Wer ist Kaspar Hauser? Das reale Vorbild aus dem 19. Jahrhundert, er selbst, der Dichter als Außenseiter? Oder aber auch jenes Kind, das es nicht geben durfte nach den bürgerlichen Gesetzen der Welt, das keine Herkunft hat, wenn Bruder und Schwester zugleich Vater und Mutter sind? Wir wissen es nicht – und dieses gegen jede zudringliche Ermittlung verteidigte Geheimnis des Verses zeigt seine dichterische Qualität.

Und doch kommt dieses Gefühl, von seinem eigenen Mörder (das ist er zuletzt selbst) verfolgt zu werden, auch auf andere Weise zum Ausdruck. In zwei Selbstporträts! Denn Ende November 1913 malt Trakl sich, was überrascht. Wie es dazu kommt, dass er sich im Atelier Max von Esterles selbst porträtiert, ist nicht bekannt. Es gibt jedoch mindestens eine weitere Zeichnung Trakls von sich. Man kann also das Farbbild mit der Zeichnung vergleichen, was auch notwendig scheint, denn das farbige Selbstporträt (deutlich im Stile des von Trakl bewunderten Oskar Kokoschka) ist später von Hildegard Jahn stellenweise übermalt worden. Doch der Grundgestus beider Bilder stimmt überein; auch die Wahl der grellen Kontraste von Rot und Grün, mit dunklen Beimischungen von Blau, das im unteren Teil ins Schwärzliche übertritt, scheint folgerichtig. Die großen Augenhöhlen strahlen vor Dunkelheit. Es sind schwarze Löcher, in denen sich nichts spiegelt. Es ist aber auch noch etwas anderes in diesem archetypischen Bild, das in seiner primitiven Kraft Raum lässt für etwas, das erst noch kommen soll. Ist es der Schrecken oder eine Schönheit, von der wir noch nichts wissen? Welch furchtbare Explosion auf der Grenze von Auf- und Untergang, von Tag und Nacht! Ein flammendes Bild im Grün-Rot-Kontrast, mit etwas Blau und einem schwarzen Schatten, auf dem der Kopf sitzt wie der einer Puppe, eher noch eine Maske für etwas, das alles sein kann oder nichts – oder das Nichts?

Die Maria-Theresien-Straße in Innsbruck.
Historische Ansichtskarte.

Eine Fratze, ein archaischer Torso, dionysisch bis zur völligen Entleerung. Ein Bild, das den Dichter so zeigt, wie er sich wahrnimmt: nach jedem Rausch, aus aller Hitze in eisige Kälte gefallen, bereits erstorben, gar schon mumifiziert. Eine bloße urbildliche Hülle, und auch die verwüstet. Ein vernichtendes Bild seiner selbst.

Ludwig von Ficker erinnert sich, dass Trakl an diesem Tag sein Porträt malte, so wie er sich sah, wenn er nachts in den Spiegel blickte, soeben aus dem Schlaf, oder eher der Alkohol- oder Drogenbewusstlosigkeit auffahrend. Der Tag tritt ihm entgegen als Feind. Der, dessen Bild wir hier sehen, ist aus dem Schlaf gestürzt in eine feindliche Welt. Er fällt aus dem Leben in den Tod. Darum leuchtet es so phosphoreszierend grünlich um ihn, wie aus dem Totenreich herüber. Der Eindruck ist kein zufälliger. Hans Limbach, der Trakl im Herbst 1913 im Hause Ludwig von Fickers begegnet, notiert: »wie eine Maske starrte sein Gesicht«. Man könnte es für eine unwillige Reaktion auf die Störung der Außenwelt halten, die Limbach hier bei Trakl registriert, aber es ist mehr, es ist etwas verstörend Fremdes an ihm.

Die Maske hat das Gesicht verschlungen. Was bleibt, ist die Selbstanklage eines Menschen, der sein Urteil über sich längst gesprochen hat.

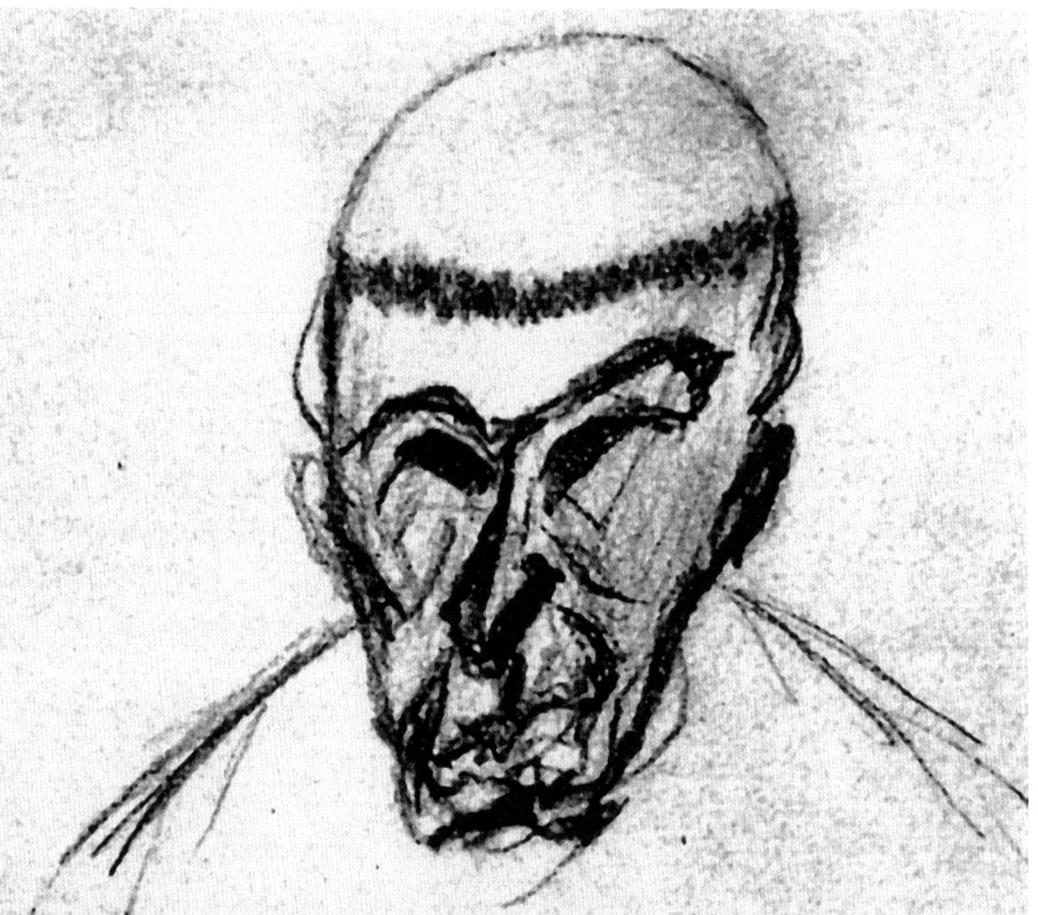

Elis, der im Traum Begrabene

A ch, läg ich doch nur begraben in dem tiefsten Meeresgrunde! – denn im Leben gibt's keinen Menschen mehr, mit dem ich mich freuen sollte!« Elis Fröbom, Matrose in E. T. A. Hoffmanns *Die Bergwerke zu Falun*, wird uns als »trübsinniger« junger Mensch vorgestellt, der, von einer Seereise zurückkehrend, gerade den letzten Halt auf der Oberfläche der Erde verloren hat. Seine Mutter ist gestorben, jetzt ist er allein und fühlt sich ebenso fremd in der Welt wie in seiner eigenen Haut. Er träumt sich hinab in die Tiefe, die er nicht kennt. Ist er schon halb wahnsinnig geworden?

Mitten im Matrosenfest in Göteborg steht ein alter Bergmann neben ihm und fragt, was die Ursache seiner Melancholie sei. Dass alte Menschen sterben, ist das nicht der Lauf der Welt? »›Ach', erwiderte Elis, ›ach, daß niemand an meinen Schmerz glaubt, ja daß man mich wohl albern und töricht schilt, das ist es ja eben, was mich hinausstößt aus der Welt. – Auf die See mag ich nicht mehr, das Leben ekelt mich an.‹«

Die Geschichte von Elis, so wie sie Hoffmann erzählt, ist die eines Untergehers, der zum Wiedergänger wird. Ein Tabu ist verletzt, das der tiefsten Tiefe, in der es unwiderstehlich hell leuchtet. An diesem Punkt wird es für Trakl interessant. Im April 1913 schreibt er »An den Knaben Elis«, einen Monat später »Elis«. Hier ist ein magischer Punkt berührt. Keine Verwandlung ohne das Tabu. Wird es beschworen oder gebrochen? In »An den Knaben Elis« heißt es: »Elis, wenn die Amsel im schwarzen Wald ruft, / Dieses ist dein Untergang. / Deine Lippen trinken die Kühle des blauen Felsenquells.« Was der Alte ihm rät, lässt Elis erschrecken: »Von der schönen freien Erde, aus dem heitern, sonnenhellen Himmel, der mich umgibt, labend, erquickend, soll ich hinaus – hinab in die schauerliche Höllentiefe und dem Maulwurf gleich wühlen und wühlen nach Erzen

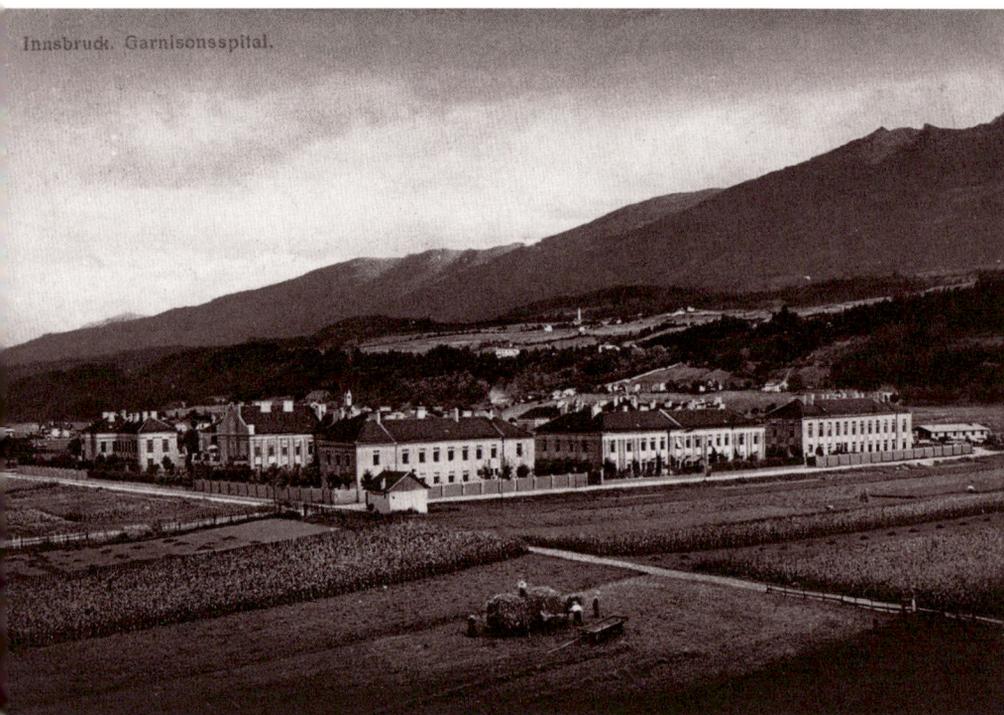
Innsbruck. Garnisonsspital.

Georg Trakl absolvierte im Innsbrucker Garnisonsspital 1912 einen sechsmonatigen Probedienst als Militärmedikamentenbeamter.

Der Gedichtband *Sebastian im Traum* erschien postum im Frühjahr 1915.

und Metallen, schnöden Gewinns halber?« Diese Oberflächenlogik erbost den Alten – denn der Gewinn, den die Tiefe verheißt, ist alles andere als schnöde.

Wer den »kirschrot funkelnden Almandin« einmal gesehen hat, ist für eine Existenz an der Oberfläche des Lebens verloren. Der Rausch der Tiefe, wie ihn die Taucher kennen, verzaubert erst und tötet dann. Hoffmann erzählt von solch einer Traumexistenz. Ein Labyrinth wird betreten. Es ist das der eigenen Psyche, aber auch das der verborgenen Geheimnisse der Welt. Wir sind bei Eros und Thanatos, die sich unauflösbar verknoten.

Der alte Bergmann ist ein Geist, eine Spukgestalt seit den Anfängen des Kupferbergbaus in Falun. Er besitzt sogar einen Namen, Torbern, und wacht über das Erz in der Tiefe. Er hat Elis, dem Seefahrt und Matrosen zuwider sind, ins Bergwerk gelockt, nun stößt dieser auch dort wieder auf ein Meer, in dem er zu ertrinken droht. Torbern warnt ihn, sich nicht in die schöne Ulla, Tochter des Obersteigers, bei dem er Quartier hat, zu verlieben, sondern in aller Ausschließlichkeit ein Bergmann zu sein. Das scheint er inzwischen tatsächlich geworden, gilt als fleißig und wird von allen geschätzt. Aber den alten Torbern kann er nicht täuschen, dieser duldet nicht, dass hier jemand ist, der noch etwas anderes liebt als das Erz – und damit jene Herrscherin der Tiefe: die Kupferkönigin.

Hier geht es um nicht weniger als die unbedingte Berufung. Welch Unruhe müssen Georg Trakl diese Zeilen bei Hoffmann bereitet haben: »Es ist ein alter Glaube bei uns, daß die mächtigen Elemente, in denen der Bergmann kühn waltet, ihn vernichten, strengt er nicht sein ganzes Wesen an, die Herrschaft über sie zu behaupten, gibt er noch andern Gedanken Raum, die die Kraft schwächen, welche er ungeteilt der Arbeit in Erd und Feuer zuwenden soll.« Und Trakls Liebe zur Dichtung, wie ist es um sie bestellt? Ist er ihr ganz verfallen, oder noch einer anderen, stärkeren Kraft? Ist die Schwester Grete das für ihn, was für Elis Fröbom schließlich die Kupfergöttin wird, jener übermächtige Eros, der tötet? Es geht um Thanatos: Inzest, Drogen und Alkohol, Angst und Unruhe, das dunkle Loch in der Seele – schwarze Galle, Melancholie, Depression.

Und wenn der Mensch Georg Trakl schließlich stirbt, was wird dann aus den Schatten, die er warf – aus seinen Gedichten?

Der Dichter steht vor diesen Schmerzpunkten seiner Existenz immer wieder sprachlos. Er sucht nach Behältnissen, in die er das füllen kann, wofür ihm die eigenen Worte fehlen und gerade so – im Zusammenfügen, das auch zum Zusammenprall werden kann – entsteht im Rückgriff auf die geborgten Bilder doch Neues. Und so heißt es in »An den Knaben Elis«: »Dein Leib ist eine Hyazinthe, / In die ein Mönch die wächsernen Finger taucht. / Eine schwarze Höhle ist unser Schweigen, // Daraus bisweilen ein sanftes Tier tritt / Und langsam die schweren Lider senkt. / Auf deine Schläfen tropft schwarzer Tau, // Das letzte Gold verfallener Sterne.«

Die Traumszenerie: eine verbotene Vereinigung des Mönchs mit dem Leib, dem er verfallen ist, den er zur Hyazinthe stilisiert, um »die wächsernen Finger« in ihn zu tauchen. Das ist eine sexuelle Assoziation, die nicht bei Hoffmann vorgegeben ist. Umso stärker umfängt Elis bei Trakl jener Zauber, der ihn unaufhaltsam in den Abgrund zieht: »Ein sanftes Glockenspiel tönt in Elis' Brust / Am Abend, / Da sein Haupt ins schwarze Kissen sinkt. // Ein blaues Wild / Blutet leise im Dorngestrüpp. // Ein brauner Baum steht abgeschieden da; / Seine blauen Früchte fielen von ihm. // Zeichen und Sterne / Versinken leise im Abendweiher. // Hinter dem Hügel ist es Winter geworden. // Blaue Tauben / Trinken nachts den eisigen Schweiß, / Der von Elis' kristallener Stirne rinnt. // Immer tönt / An schwarzen Mauern Gottes einsamer Wind.«

Hier klingt Hölderlin nach, in dessen »Hälfte des Lebens« wir lesen: »Die Mauern stehn / Sprachlos und kalt, im Winde / Klirren die Fahnen.« Trakl treibt dieses kalte Fahnenklirren der Welt voran – dem Untergang entgegen. Er zeigt uns in »Elis« den nächtlichen Bruder des »Helian«, über den er beschwörend geschrieben hatte: »In den einsamen Stunden des Geistes / Ist es schön, in der Sonne zu gehn / An den gelben Mauern des Sommers hin.«

Franz Fühmann, der sich die letzten zehn Jahre seines Lebens in seinem »Bergwerksprojekt« verlief (oder versteckte?), wusste, worum es bei Trakl geht. Um jenes magische Wort, das den Zauber verhängt und wieder löst. Wenn es ausbleibt, dann ist das, als schlüge der Berg den nun als unbefugt erkannten Eindringling nicht nur mit Dunkelheit, Staub und Hitze, sondern, was viel schlimmer ist, mit dem quälenden Bewusstsein seines Unvermögens. »Ich bin ein Bergmann, wer ist mehr?« Dieser im Bergbau verbreitete Spruch bietet sich ihm so umstandslos an wie eine Prostituierte. Alle Zweifel an seiner poe-

tischen Sendung lassen sich damit ein für alle mal vergessen. Ich habe es doch in der Hand, ich bestimme hier! Aber die bloße Verfügbarkeit über die Mittel des Hervorbringens, die technische Meisterschaft, genügt sie denn? Fühmann: »Ein Wort, das sich wider alle Welt stemmt; man versteht es nur unter Tage, und ich verstand es als meinen Traum.« Doch hat auch er die Rechnung ohne die Kupferkönigin gemacht, die sich nicht dirigieren oder gar beherrschen lässt. Und so stehen sie wie noch ungeboren wieder am Anfang – Hoffmann, Trakl und Fühmann.

Die Angst vor der Tiefe aber, von der wir in Fühmanns Erzählungsfragment »Das Glöckchen« lesen, ist die Angst vor dem wiederholten Anfang, die Crux aller Existenz, die sich auf den schwankenden Grund des Schöpferischen stellt: »Was ich zu finden hoffte? – Meine Geschichte, genauer gesagt: den Zugang zu ihr; sie war noch ganz im Stoff verschlossen, und ich drang zu ihr wie der Bergmann zum Erz. Das heißt, ich wusste nicht, ob ich zu ihr drang oder nur, um im Bild zu bleiben, mich nutzlos ins taube Gestein eingrub; ich wusste nicht, ob da überhaupt ein Flöz war, ich war dem Kupferreich verfallen, und da gehorcht man, wenn es ruft.«

Bei E. T. A. Hoffmann hat die Geschichte von Elis aber noch eine zeitverschiebende Pointe. Ein halbes Jahrhundert nachdem der Berg Elis am Tage seiner Hochzeit verschluckt hat, gibt er ihn wieder frei. In Vitriol – dem Salz der Schwefelsäure – konserviert, sieht er aus wie an jenem Tag, da er der schönen Ulla verloren ging. Und nun tritt jene Ulla – die ewige Braut – als alte gebeugte Frau vor den Leichnam, der eine ihr selbst längst verlorene Jugend bewahrt hat. Der schöne Schein inmitten des doch unaufhaltsamen Verfalls gibt der Erzählung etwas Unheimliches.

Die beiden »Elis«-Gedichte Trakls versuchen der verbotenen Liebe eine ästhetische Gestalt zu geben, die bleibt. Elis, sich in den Labyrinthen der Tiefe verlaufend, singt dabei, solange er Atem hat: »Du aber gehst mit weichen Schritten in die Nacht, / Die voll purpurner Trauben hängt, / Und du regst die Arme schöner im Blau.«

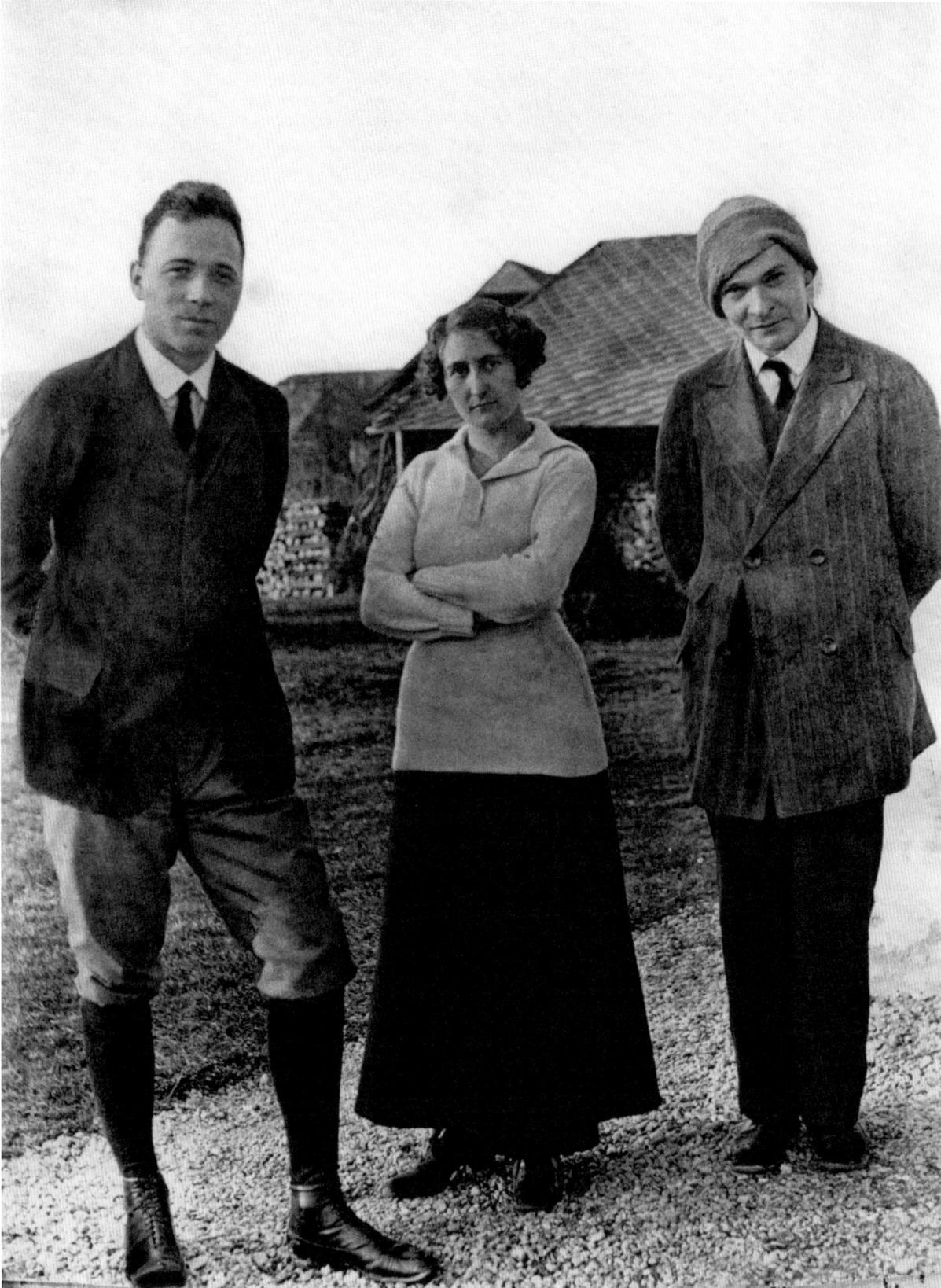

Engel, die beschmutzt aus Zimmern treten

Rainer Maria Rilke schreibt 1915, nachdem er »Sebastian im Traum« gelesen hat: »Ich denke mir, daß selbst der Nahestehende immer noch wie an Scheiben gepreßt diese Aussichten und Einblicke erfährt, als ein Ausgeschlossener: denn Trakls Erleben geht wie in Spiegelbildern und füllt seinen ganzen Raum, der unbetretbar ist, wie der Raum im Spiegel. (Wer mag er gewesen sein?).« Das Intime wird sprechend rückverwandelt in ein Unpersönliches. Davon kündet die Gestalt des Engels.

Zur gleichen Zeit, da Trakl seinen »Psalm« schreibt, schlägt auch Rilke sich mit dem Engel herum. Davon künden die ersten beiden seiner »Duineser Elegien«. Die erste hebt an: »Wer, wenn ich schriee, hörte mich denn aus der Engel / Ordnungen? Und gesetzt selbst, es nähme / einer mich plötzlich ans Herz: ich verginge von seinem / stärkeren Dasein. Denn das Schöne ist nichts / als des Schrecklichen Anfang, den wir noch gerade ertragen, / und wir bewundern es so, weil es gelassen verschmäht, / uns zu zerstören. Ein jeder Engel ist schrecklich.« Und weiter heißt es in der ersten Elegie: »Engel (sagt man) wüßten oft nicht, ob sie unter / Lebenden gehn oder Toten.« Die zweite Elegie stellt das Bild aus der ersten Elegie, »Jeder Engel ist schrecklich«, an den Anfang und fährt fort: »Und dennoch, weh mir, / ansing ich euch, fast tödliche Vögel der Seele, / wissend um euch.«

Da wird der Engel als Bote zwischen Diesseits und Jenseits, Immanenz und Transzendenz, zur Schlüsselfigur.

Bei Trakl sind diese »Vögel der Seele« schwer beschädigte Gefäße von etwas, das nicht mitzuteilen, aber dennoch dasjenige ist, das über uns hinaus wirkt. Der Engel als jene Vollkommenheit, deren Anblick uns Mängelwesen überfordert? Katharina Kippenberg schreibt über den Einsatzpunkt Rilkes für diese erste Elegie: »Die Erde ist ihm ent-

Georg Trakl mit Erhard Buschbeck und der Frau ihres Schulfreundes Karl Minnich in Eugendorf bei Salzburg.

fremdet, der Himmel fern gerückt. Diese trübe Heimatlosigkeit ist der Ausgangspunkt der ersten Elegie, und somit aller anderen.« Dies spricht nur auf andere Weise aus, was Rilke über Trakls Existenz eines Ausgeschlossenen im unbetretbaren »Raum im Spiegel« sagte. Es ist eine Schein-Welt, in der jene Schatten wohnen, die bei Trakl immer wiederkehren. So wie das, was uns täglich im Internet begegnet: Lebende stehen neben Toten, und es ist uns unmöglich, allein aus dem Gesehenen heraus etwas über ihr Schicksal außerhalb dieses Mediums, in dem wir ihnen begegnen, zu sagen.

Und doch, hier zeigt sich Trakls sicherer Instinkt: Das Vollkommene ist nur eine Vortäuschung, um uns Schmerzen zu bereiten. Das Schöne wird schrecklich, eben weil es in Regionen des Unpersönlichen führt. Es ist zuletzt immer eine Lüge, die ein falsches Bild vermittelt, das um Verfall und Tod betrügt.

Der Engel aber, der aus dem Himmel auf die Erde hinabstürzt, ist ein vom Leben beschmutzter. Darin erfüllt er seine Mission, ein Bote zu sein, der eine andere Welt in sich trägt. »Psalm« (2. Fassung) ist neben »Menschheit«, »Helian«, »Grodek«, »Sebastian im Traum«, »Untergang« (5. Fassung) und »Klage« der wohl wichtigste lyrische Text von Georg Trakl. All sein Dichten mündet in ein Labyrinth aus Spiegeln: »Es ist ein Licht, das der Wind ausgelöscht hat. / Es ist ein Heidekrug, den am Nachmittag ein Betrunkener verläßt. / Es ist ein Weinberg, verbrannt und schwarz mit Löchern voll Spinnen. / Es ist ein Raum, den sie mit Milch getüncht haben. / Der Wahnsinnige ist gestorben. Es ist eine Insel der Südsee, / Den Sonnengott zu empfangen. Man rührt die Trommeln. / Die Männer führen kriegerische Tänze auf. / Die Frauen wiegen die Hüften in Schlinggewächsen und Feuerblumen, / Wenn das Meer singt. O unser verlorenes Paradies. // Die Nymphen haben die goldenen Wälder verlassen. / Man begräbt den Fremden. Dann hebt ein Flimmerregen an. / Der Sohn des Pan erscheint in Gestalt eines Erdarbeiters, / Der den Mittag am glühenden Asphalt verschläft. / Es sind kleine Mädchen in einem Hof in Kleidern voll herzzerreißender Armut! / Es sind Zimmer, erfüllt von Akkorden und Sonaten. / Es sind Schatten, die sich vor einem erblindeten Spiegel umarmen. / An den Fenstern des Spitals wärmen sich Genesende. / Ein weißer Dampfer am Kanal trägt blutige Seuchen herauf. // Die fremde Schwester erscheint wieder in jemands bösen Träumen. / Ruhend im Haselgebüsch spielt sie mit seinen Sternen. / Der Student, vielleicht ein Doppelgänger, schaut ihr lange vom Fenster nach. / Hinter ihm steht sein toter Bruder, oder er geht die alte

Wendeltreppe herab. / Im Dunkel brauner Kastanien verblaßt die Gestalt des jungen Novizen. / Der Garten ist im Abend. Im Kreuzgang flattern die Fledermäuse umher. / Die Kinder des Hausmeisters hören zu spielen auf und suchen das Gold des Himmels. / Endakkorde eines Quartetts. Die kleine Blinde läuft zitternd durch die Allee, / Und später tastet ihr Schatten an kalten Mauern hin, umgeben von Märchen und heiligen Legenden. // Es ist ein leeres Boot, das am Abend den schwarzen Kanal heruntertreibt. / In der Düsternis des alten Asyls verfallen menschliche Ruinen. / Die toten Waisen liegen an der Gartenmauer. / Aus grauen Zimmern treten Engel mit kotgefleckten Flügeln. / Würmer tropfen von ihren vergilbten Lidern. / Der Platz vor der Kirche ist finster und schweigsam, wie in den Tagen der Kindheit. / Auf silbernen Sohlen gleiten frühere Leben vorbei / Und die Schatten der Verdammten steigen zu den seufzenden Wassern nieder. / In seinem Grab spielt der weiße Magier mit seinen Schlangen. // Schweigsam über der Schädelstätte öffnen sich Gottes goldene Augen.«

In dieser Karl Kraus zugeeigneten 2. Fassung des »Psalms« lesen wir: »Aus grauen Zimmern treten Engel mit kotgefleckten Flügeln.« Bei der ersten Lektüre ist man von dem Bild der beschmutzten Engel (im Plural hier!) unangenehm berührt – durch welchen Kot mussten diese Boten zwischen Himmel und Erde hindurch? Aber schon beim zweiten Lesen beunruhigt viel mehr die Tatsache, dass diese Engel aus »grauen Zimmern« kommen, dass sie also mitten aus unserer ebenso unscheinbar-eigenschaftslos wie komfortabel-handhabbar gemachten Welt der »Zimmer« treten, ein Wort, das zugleich die anonyme Geschäftswelt der Büros wie die private unserer Wohnungen trifft. Friedrich Georg Jünger schreibt über den keinesfalls christlichen Engel in Trakls Gedicht: »Es zeigt sich, daß dieser Engel nie spricht, daß er also mit Worten dem Menschen keine Botschaft auszurichten hat. Von ihm geht zwar ein Klang und Leuchten aus, er seufzt und weint, hat auch eine Silberstimme, die erstirbt, aber er spricht nicht.« Der Mensch, so Jünger, sei selbst dieser Engel – ein Bote, aber von wem geschickt, mit welcher Botschaft? Es ist der Dichter in jener ›dürftigen Zeit‹, die seit Hölderlins Wort weiter am Überflüssig-Machen von Dichtung, dem Wissen um Schönheit überhaupt, gearbeitet hat. Diesen Dichter, sich selbst zuletzt, meint Trakl mit dem Einsamen, dem Aussätzigen, der nach innen gewendet die Gestalt des ›bleichen Engels‹ angenommen hat. Jünger verortet die Engelsthematik darum wie folgt: »Offenbar wird, daß der Dichter in der bürgerlichen Welt keinen legitimen Platz mehr hat. Ihre Grenzen scheinen weit gezogen

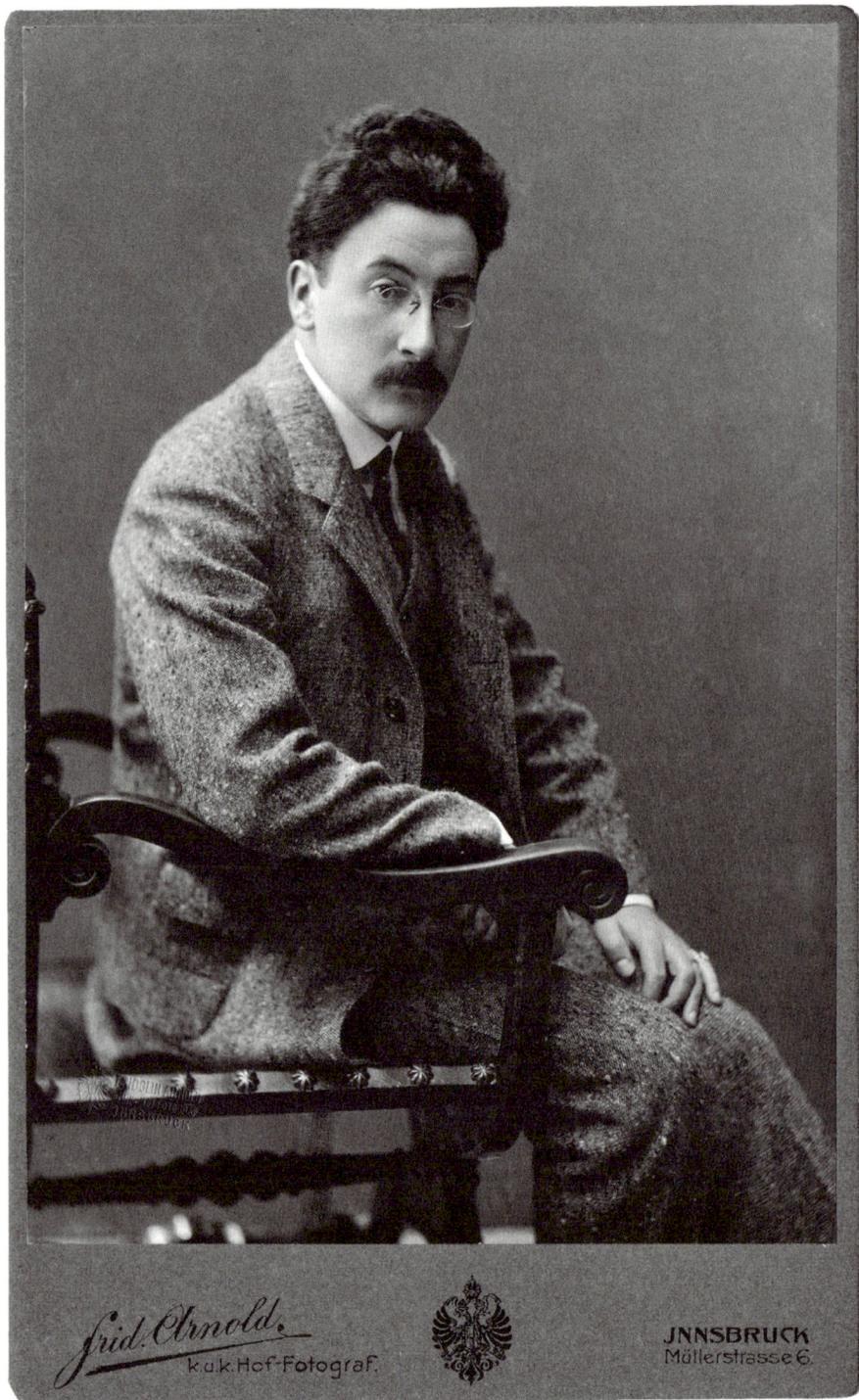

Ludwig von Ficker. Um 1909.

zu sein, doch der Anschein täuscht; sie duldet keine Lebensform, die sich ihr nicht unterwirft. Der Bürger duldet nur Bürger um sich; darin liegt die Grenze aller Freiheit … Die ›schöne Gestalt‹ des Menschen schwindet dahin. In der Maschinerie, die machtvoll ausgebaut wird, ist für sie kein Platz mehr. Das Wissen, das sich der Funktion zuwendet, klammert den Menschen aus.«

Franz Fühmann hat in seinem Trakl-Versuch *Vor Feuerschlünden*, einem heute zu Unrecht vergessenen Buch, über diesen beschädigten Engel geschrieben. Fühmann erinnert sich an jenen letzten Abend Anfang Mai (!) 1945, als er auf Genesungsurlaub im Elternhaus in Rochlitz im Riesengebirge war. Er liest in dem in einem Karlsbader Antiquariat erworbenen Band Trakl-Gedichte. Es ist ein Zufall, dass der Vater ihm dabei zusieht – und sich plötzlich an etwas erinnert. Georg Trakl aus Salzburg? Den kennt er doch! Den hat er im Ersten Weltkrieg in einer Sanitätseinheit getroffen. Die Trakl-Geschichten dieser letzten Begegnung nimmt Fühmann mit, als er am kommenden Morgen zurück zu seiner (längst nicht mehr existenten) Einheit aufbricht, mitten in das Chaos der letzten Kriegstage hinein – und sich kurz darauf in russischer Kriegsgefangenschaft wiederfindet.

Trakls Engel ist fortan immer bei ihm: »Doch ich weiß, daß Ahnung und Wahnwitz und lauernde Angst sich schon zur Gestalt eines Engels verdichteten, einer Gestalt, die damals oft beschworen wurde, auch regelmäßig von meinem Vater: Der Engel der Deutschen, Michael, werde mit seinem Schwert den Himmel spalten und seinem Volk zur Rettung niederfahren, im Flammenpanzer, zur letzten Stunde, da die Nacht am finstersten ist. – Ich hatte Michael nie als Schutzengel empfunden, er war der Engel der Apokalypse, das war er schon vor jenem Mai, der Engel der sechsten Posaune und des fallenden Feuers … Dieser Engel war mir furchtbar vertraut gewesen, seitdem Feuer vom Himmel gefallen, und er war ein Gesandter mit Schwingen aus Schnee und Schläfen von Scharlach; der Engel meines Herzens war mild und rein, doch nun hatte er kotige Flügel und Würmer tropften von seinen Lidern, dergestalt nahm ich Trakl mit mir.«

Vor Feuerschlünden.
Grodek

Seine Gesichtszüge waren derb, wie bei einem Arbeiter; welchen Eindruck der kurze Hals und die nachlässige Kleidung – er trug keinen Kragen und das Hemd war nur durch einen Knopf geschlossen – noch verstärken mochten. Trotzdem prägte sich in seiner Erscheinung etwas ungemein Würdiges aus. Aber ein finsterer, fast bösartiger Zug gab ihm etwas Faszinierendes wie bei einem Verbrecher.« So sieht ihn der Schweizer Autor Hans Limbach Ende 1913 im Hause Ludwig von Fickers. Im Gespräch sei Georg Trakl »scheu und fast feindselig« gewesen, bis er unter dem »Einfluss des Weines« im Gespräch lebendiger wurde und schließlich begann »mit einer leisen, wie ferner Donner grollenden Stimme immer häufiger jene sybillinischen, orakelhaften Worte und Sprüche hinzuwerfen, die mir mit ihrer frappanten Bildlichkeit mit einem Mal den Schlüssel zu seinem Dichten in die Hand gaben«. Sein stärkster Wesenszug: »tiefste Verschlossenheit«.

»Ich bin ja erst halb geboren.« Diese Geburt aber, die Trakl zum Wort-Gefäß wird, sie ist auch sein Untergang. Ein Dichter, vor »Feuerschlünden aufgestellt«, der mehr ist als nur ein Zeuge vom »Sturz des Engels«. In jener Schlacht von Grodek im September 1914, in der die maschinelle Menschenvernichtung des Weltkriegs ihren ersten Anfang nahm, ging auch ein ganzes Zeitalter unter – und mit ihm eine ganze überlieferte Bilderwelt. Der Engel als Bote zwischen Diesseits und Jenseits, zwischen Mensch und Gott, Sprechen und Schweigen stürzt nun zerbrochen wie eines jener modernen Fluggeräte, zur Kriegsmaschine umfunktioniert, zu Boden. Mit ihm Georg Trakl, mit ihm ein überlebtes Zeitalter.

Der Engel aber, der Trakls Gedichte bewohnt, ist überhaupt nicht zu Krieg und Kampf gerüstet. Er scheint wehrlos, reines Menschentum. Und so endet auch »Sebastian im Traum«: »O wie leise / Verfiel der

Garten in der braunen Stille des Herbstes, / Duft und Schwermut des alten Holunders, / Da in Sebastians Schatten die Silberstimme des Engels erstarb.«

Oder ein anderes Gedicht, »Menschheit«, das Franz Fühmann an den Anfang seiner Trakl-Gedichtauswahl von 1975 für den Reclam Verlag Leipzig stellt, ein unerhörter Affront (die Apokalypse im 20. Jahrhundert!) gegen jenen herrschenden sozialistischen Realismus, dessen Dogmen Fühmann – nicht zuletzt aus Treue dem Dichter seines Lebens Georg Trakl gegenüber – nicht länger folgen kann. Welch eine Passionsgeschichte, in Stahlgewittern wiedergeboren, ein Flüstern und ein Schreien ebenso von Schmerz wie von ausbleibender Erlösung: »Menschheit vor Feuerschlünden aufgestellt, / Ein Trommelwirbel, dunkler Krieger Stirnen, / Schritte durch Blutnebel; schwarzes Eisen schellt, / Verzweiflung, Nacht in traurigen Gehirnen: / Hier Evas Schatten, Jagd und rotes Geld. / Gewölk, das Licht durchbricht, das Abendmahl. / Es wohnt in Brot und Wein ein sanftes Schweigen / Und jene sind versammelt zwölf an Zahl. / Nachts schrein im Schlaf sie unter Ölbaumzweigen; / Sankt Thomas taucht die Hand ins Wundenmal.«

Wie bald er diese Apokalypse durchleiden sollte! Georg Trakls Kriegsteilnahme ist nicht von langer Dauer. Sie endet vorhersehbar.

Als Sanitäter kommt er mit seiner Einheit, dem Feldspital 7/14 am 7. September 1914 nach Galizien. Die Mutter erfährt Anfang September: »Seit einer Woche reisen wir kreuz und quer in Galizien herum und haben bis jetzt noch nichts zu tun gehabt.« An Ludwig von Ficker in Innsbruck schreibt er: »Es scheint sich eine neue große Schlacht vorzubereiten.« Kurz zuvor war Lemberg von russischen Truppen besetzt worden, die österreichischen Truppen versuchen, deren Vormarsch zu stoppen. Nahe Lemberg, bei Grodek wird Trakls Einheit stationiert. Dort stößt die 3. Armee der Österreicher auf die Brusilow-Armee. Es beginnt die Schlacht von Grodek, in der für Trakl jene Welt untergeht, die er – unter Zweifel und Ekel ohnehin – bislang bewohnte. Und nun: Hölle statt Vorhölle? Die Russen sind den Österreichern weit überlegen, über 800 Geschütze mehr können sie zum Einsatz bringen – in Panik erfolgt der österreichische Rückzug.

In einer Scheune muss Georg Trakl allein und ohne ausreichende Ausrüstung über 90 Schwerverletzte versorgen. Er kann es nicht, er verzweifelt inmitten des Schreiens und Stöhnens. Einige, die es nicht

mehr ertragen können, erschießen sich – oder betteln, vor Schmerzen wimmernd, darum, dass man sie töte. Und der Dichter als Sanitäter, der nicht helfen kann, nur mitleiden, sieht sich allein gelassen in diesem Inferno. Der Verbandsplatz liegt absurderweise neben einem Richtplatz: Die Leichen von gehängten Ruthenen schaukeln seit Tagen an Bäumen – diesen Vernichtungsfuror mitsamt Gestank und Schreien hat sich selbst ein Visionär des Schreckens nicht ausmalen können. Der Menschheit ganzer Jammer fasst Trakl hier an. Ein einziger barocker Totentanz!

Es folgt eine heillose Flucht in Richtung der Festung von Przemyśl. Dort, vorläufig sicher, trinkt man, stärkt sich, versucht das Gesehene zu vergessen. Doch plötzlich springt, so berichtet nicht nur Franz Fühmanns Vater, der wie Trakl im Sanitätsdienst war und ihn von Przemyśl her kannte, der Medikamentenakzessist Trakl auf, läuft hinaus, hält eine Pistole in Händen, will sich erschießen und wird erst im letzten Moment entwaffnet.

Ludwig von Ficker erreicht im Oktober aus dem Krakauer Garnisonsspital Nr. 15, Abt. 5 eine Feldpostkarte mit der Mitteilung: »Ich bin seit fünf Tagen hier im Garns. Spital zur Beobachtung meines Geisteszustandes. Meine Gesundheit ist wohl etwas angegriffen und ich verfalle recht oft in eine unsägliche Traurigkeit. Hoffentlich sind diese Tage der Niedergeschlagenheit bald vorüber.«

Am 24. Oktober trifft von Ficker in Krakau ein. Er sucht den tschechischen Chefarzt auf, ebenso den polnischen Assistenzarzt, will bei ihnen die schnelle Entlassung Trakls in »häusliche Pflege« erreichen. Derartig zivile Ansinnen lösen jedoch bloß Befremden aus. Man gestattet von Ficker allerdings, ihn zu besuchen. Er findet Trakl in einer schmalen und hohen Zelle rauchend und mit einem Leutnant der Windischgrätz-Dragoner sprechend, der an Delirium tremens leidet. Dessen Wutausbrüche wechseln mit Wahnattacken und kindischer Redseligkeit, doch Trakl, so bemerkt Ficker, erträgt das überaus freundlich und mit geradezu franziskanischer Zuwendung. Sie gehen in den Spitalsgarten und Trakl berichtet ihm von den Ereignissen von Grodek, auch von seinem gerade noch verhinderten Selbstmordversuch, der ihn sehr beunruhigt. »Was denken Sie? Ich fürchte nämlich, wegen jenes Vorfalls vor ein Kriegsgericht gestellt und hingerichtet zu werden. Verzagtheit wissen Sie: Äußerung von Mutlosigkeit vor dem Feind – ich muß darauf gefaßt sein.« Ficker versucht ihn zu beruhigen.

Trakl liest ihm die Gedichte vor, die er hier schrieb: »Klage« und »Grodek«. Ficker verspricht, sie so bald wie möglich im *Brenner* zu veröffentlichen. Dann zeigt ihm Trakl ein Reclambändchen mit Gedichten von Johann Christian Günther, einem fast vergessenen Barockdichter. Die lese er jetzt, manche seiner Verse seien von einer »Herbheit, die kaum mehr erträglich und auch kaum mehr gerecht ist«. Ein »Vaterland« betiteltes Gedicht Günthers liest Trakl ihm vor, es endet: »Hier fliegt dein Staub von meinen Füßen, / Ich mag von dir nichts mehr genießen, / Sogar nicht diesen Mund voll Luft.« Ein an Bitternis nicht mehr zu übertreffendes Resümee. Günther sei mit 27 Jahren gestorben, fügt Trakl hinzu – so alt ist er jetzt auch. Und er liest Günthers »Bußgedanken«, die enden: »Oft ist ein guter Tod der beste Lebenslauf.« Als ihn Ficker an diesem ihn an ein Gefängnis erinnernden Ort zurücklässt, ist er einerseits erleichtert, Trakl so klar und klug erlebt zu haben – sogar noch hier schreibt er. Aber dennoch ist Unruhe in ihm – wie lange wird der Freund das Eingesperrtsein noch ertragen?

Eine Woche ist von Ficker zurück in Innsbruck, da erhält er von Trakl einen Brief mit den Abschriften von »Klage« und »Grodek«. Er fühle sich seit seinem Besuch doppelt traurig, »fast schon jenseits der Welt«. Seine Sorge gilt der Schwester, im Fall seines Ablebens, so schreibt er, soll sie alles bekommen von dem wenigen, was ihm gehört. In »Klage« heißt es: »Schwester stürmischer Schwermut / Sieh ein ängstlicher Kahn versinkt / Unter Sternen, / Dem schweigenden Antlitz der Nacht.« Und in »Grodek« springt ein Satz auf, klingt nach jener fast schon jenseitigen Resignation, die dem übermäßigen Schmerz folgt: »Alle Straßen münden in schwarze Verwesung.«

Dann erhält Ludwig von Ficker jene Karte aus Krakau, die Trakl am 21. Oktober an ihn geschrieben hatte und, da noch nicht abgeschickt, ihm bei seinem Besuch am 24. Oktober zeigte. Verwundert, sie nun doch noch zu erhalten, dreht er sie in den Händen und findet auf der Rückseite die auf den 9. November datierte Mitteilung: »Herr Trakl ist im Garnisonsspital Krakow eines plötzlichen Todes (Lähmung?) gestorben. Ich war sein Zimmernachbar.«

Der Tod Georg Trakls ist auf eine Überdosis von Kokain zurückzuführen. Mathias Roth, sein Diener, den er, weil im Offiziersrang stehend, auch im Spital von Krakau bei sich haben darf, wird sich erinnern: »Also den 3. Abends war er noch so gut und Brüderlich sagte er noch um halb 7 Uhr bringen Sie mir Morgen um 7 ½ einen

Grodek.

Am Abend tönen die herbstlichen Wälder
Von tödlichen Waffen, die goldnen Ebenen
Und blauen Seen, darüber die Sonne
Düstrer hinrollt; umfängt die Nacht
Sterbende Krieger, die wilde Klage
Ihrer zerbrochenen Münder.
Doch stille sammelt im Weidengrund
Rotes Gewölk, darin ein zürnender Gott wohnt
Das vergoßne Blut sich, mondne Kühle;
Alle Straßen münden in schwarze Verwesung.
Unter goldnem Gezweig der Nacht und Sternen
Es schwankt der Schwester Schatten durch den schweigenden Hain,
Zu grüßen die Geister der Helden, die blutenden Häupter;
Und leise tönen im Rohr die dunklen Flöten des Herbstes.
O stolzere Trauer! ihr ehernen Altäre
Die heiße Flamme des Geistes nährt heute ein gewaltiger Schmerz
Die ungebornen Enkel.

Georg Trakls Gedicht »Grodek«. Handschrift.

Schwarzen und ich Soll Schlafen gehn. Und am 4. wars anders mein lieber Herr brauchte keinen Schwarzen mehr.« Roth hat sich in der Datierung geirrt, denn Trakl lag den ganzen 3. November bewusstlos in seiner Zelle. Roth, dem die Ärzte den Zutritt verweigerten, sah ihn durch das Guckloch auf dem Rücken liegend mit geschlossenen Augen, der Brustkorb hob und senkte sich mühsam. Stunden später war er tot.

Die Schwester Grete überlebt ihren Bruder nur um drei Jahre. Ihre Ehe in Berlin mit Arthur Langen, dem Geschäftsführer der Kurfürstenoper, ist schlecht – Grete hat jeden Halt verloren, die Sucht treibt sie in immer neue heillose Verschuldung. Zuletzt lebt sie im Haus von Herwarth Waldens *Der Sturm* zur Untermiete. Am Abend des 22. November 1917 verlässt sie unauffällig den Kreis der *Sturm*-Autoren. Nichts sei ihr inmitten der rauchenden, redenden und trinkenden Menschen anzumerken gewesen. Sie geht auf ihr Zimmer und erschießt sich. Ihren Nachlass hat die Familie mit besonderer Akribie vernichtet.

UNTERGANG

Über den weißen Weiher
Sind die wilden Vögel fortgezogen.
Am Abend weht von unseren Sternen ein eisiger Wind.

Über unsere Gräber
Beugt sich die zerbrochene Stirne der Nacht.
Unter Eichen schaukeln wir auf einem silbernen Kahn.

Immer klingen die weißen Mauern der Stadt.
Unter Dornenbogen
O mein Bruder klimmen wir blinde Zeiger gen Mitternacht.

Zeittafel zu Georg Trakls Leben und Werk

1887 Am 3. Februar wird Georg Trakl in Salzburg als Sohn des Eisen-
 händlers Tobias Trakl und seiner Frau Maria geboren. Er ist das
 vierte von sechs Kindern.

1891 Die Schwester Grete wird geboren.

1892 Einschulung in die katholische »Übungsschule« (protestantischer
 Religionsunterricht).

1897 Besuch des humanistischen Staatsgymnasiums in Salzburg.

1904 Erste dichterische Versuche (Dichterverein »Apollo«, später
 »Minerva«), erste Rausch-Erfahrungen (Chloroform).

1905 Trakl verlässt nach der siebenten Klasse das Gymnasium (ungenü-
 gende Leistungen in Latein, Griechisch, Mathematik), pharmazeu-
 tischer Praktikant.

1906 *Totentag. Dramatisches Stimmungsbild in 1 Akt* am Stadttheater
 Salzburg uraufgeführt, danach *Fata Morgana. Tragische Szene*
 (Misserfolg), beginnender Konsum von Morphium, Veronal und
 Alkohol.

1908 Abschluss der Praktikumszeit mit Tirocinalzeugnis und Immatri-
 kulation zum Pharmaziestudium an der Universität Wien.

1909 Drei Gedichte erscheinen im *Neuen Wiener Journal* (durch Ver-
 mittlung von Hermann Bahr), die Schwester Grete wird Schülerin
 an der Wiener Musikakademie.

1910 Magister der Pharmazie (Prädikat »genügend«), Rückkehr nach
 Salzburg, Einjährig-Freiwilliger in der k. u. k. Sanitätsabteilung
 Nr. 2 in Wien, Tod des Vaters.

1911 Rezeptarius in der Apotheke »Zum Weißen Engel« in Salzburg, Ernennung zum Landwehrmedikamentenakzessist (Leutnantsrang), Bewerbung um aktive militärische Laufbahn.

1912 Bekanntschaft mit Ludwig von Ficker, Herausgeber der Halbmonatszeitschrift *Der Brenner* und Trakls Mäzen, regelmäßige Gedichtveröffentlichungen dort (zuerst: »Vorstadt im Föhn«), zunehmende Depressionen, Heirat der Schwester Grete mit Arthur Langen, Geschäftsführer der Kurfürstenoper in Berlin, Bekanntschaft mit Karl Kraus, Adolf Loos und Oskar Kokoschka.

1913 Am ersten Tag (dem 1. Januar) seines Dienstes im Ministerium für öffentliche Arbeiten in Wien bereits Entlassungsgesuch, Einladung des Verlegers Kurt Wolff zur Veröffentlichung in seinem Verlag, Franz Werfel trifft gegen Trakls Protest die Auswahl der dort erscheinenden *Gedichte*, Reise nach Venedig, im *Brenner* erscheint »Sebastian im Traum«.

1914 »Traum und Umnachtung« erscheint im *Brenner*, Zusage von Kurt Wolff für einen weiteren Gedichtband *Sebastian im Traum* (erscheint erst 1915, rückdatiert auf 1914), Auswanderungspläne (Albanien, Indien), Geldspende Ludwig Wittgensteins (durch Vermittlung Ludwig von Fickers 20.000 Kronen davon für Trakl, die dieser nicht von der Bank abzuholen vermag), Ausbruch des Ersten Weltkrieges, Georg Trakl wird am 24. August als Medikamentenakzessist nach Galizien verlegt, apokalyptische Szenen auf dem Verbandsplatz der Schlacht bei Grodek (6. bis 11. September), dort allein mit 90 Schwerverwundeten, verhinderter Selbstmordversuch, Einweisung in die Psychiatrische Abteilung des Krakauer Garnisonsspitals, Tod am 3. November durch Herzlähmung nach einer Überdosis Kokain, am 6. November Beisetzung auf dem Rakoviczer Friedhof in Krakau (1925 Umbettung nach Mühlau bei Innsbruck).

1917 Selbstmord der Schwester Grete in Berlin.

Auswahlbibliographie

Primärliteratur

Georg Trakl: *Dichtungen und Briefe*. Herausgegeben von Walther Killy und Hans Szklenar. Salzburg 1987.

Georg Trakl: *Sämtliche Werke und Briefwechsel II*. Herausgegeben von Eberhard Sauermann und Hermann Zwerschina. Basel / Frankfurt am Main 1995 (Innsbrucker Ausgabe).

Georg Trakl: *Gedichte*. Ausgewählt von Franz Fühmann, Nachwort Stephan Hermlin. Leipzig 1975.

Sekundärliteratur

Otto Basil: *Georg Trakl*. Reinbek 1965.

(Ohne Hg.): *Erinnerung an Georg Trakl. Zeugnisse und Briefe*. Salzburg 1959.

Albrecht Franke: *Letzte Wanderung*. Berlin 1983.

Franz Fühmann: *Vor Feuerschlünden. Erfahrungen mit Georg Trakls Gedicht*. Rostock 1982.

Ernst Hanisch / Ulrike Fleischer: *Im Schatten berühmter Zeiten. Salzburg in den Jahren Georg Trakls*. Salzburg 1986.

Friedrich Georg Jünger: *Trakls Gedichte*. In: Heinz Ludwig Arnold (Hg.): *Text und Kritik 4/4a: Georg Trakl*. München 1985.

Walter Methagl / Eberhard Sauermann (Hg.): *Katalog zur Ausstellung Georg Trakl 1887–1914*. Innsbruck 1995.

Kurt Pinthus (Hg.): *Menschheitsdämmerung*. Leipzig 1986.

Frank Schirrmacher: *Fünf Dichter – ein Jahrhundert.* Frankfurt am Main / Leipzig 1999.

Peter Schünemann: *Georg Trakl.* München 1988.

Hans Weichselbaum: *Georg Trakl. Eine Biographie mit Bildern, Texten und Dokumenten.* Salzburg 1994.

Bildnachweis

Impressum

Gestaltungskonzept: *Groothuis, Lohfert, Consorten, Hamburg | glcons.de*

Layout und Satz: *Angelika Bardou,* Deutscher Kunstverlag

Reproduktionen: *Birgit Gric,* Deutscher Kunstverlag

Lektorat: *Michael Rölcke,* Berlin

Gesetzt aus der *Minion Pro*

Gedruckt auf *Lessebo Design*

Druck und Bindung: *Grafisches Centrum Cuno, Calbe*

Umschlagabbildung: Georg Trakl auf dem Lido von Venedig, Sommer 1913. © Literaturarchiv Marbach

Bibliografische Information der Deutschen Nationalbibliothek
Die Deutsche Nationalbibliothek verzeichnet diese Publikation
in der Deutschen Nationalbibliografie; detaillierte bibliografische
Daten sind im Internet über http://dnb.dnb.de abrufbar.

© 2014 Deutscher Kunstverlag GmbH Berlin München

Deutscher Kunstverlag Berlin München
Paul-Lincke-Ufer 34
D-10999 Berlin
www.deutscherkunstverlag.de

ISBN 978-3-422-07177-3